PAYSAGE
ENTRETIENS D'ATELIER

Droits de traduction et reproduction réservés.

PARIS. — TYP. DE L. GUÉRIN, 26, RUE DU PETIT-CARREAU.

PAYSAGE

ENTRETIENS D'ATELIER

PAR

THOMAS COUTURE

PARIS
RUE VINTIMILLE, N° 22.

AVEC LA SIGNATURE DE L'AUTEUR.

1869.

Ce livre ne peut prétendre au succès, il cherche simplement de rares sympathies artistiques et les disciples dispersés de celui qui l'écrit.

.

Bien des visages que j'ai connu resplendissants de jeunesse et d'espérance, se pencheront sur ces feuillets pour y retrouver nos pensées d'autrefois, et pour y laisser choir en même temps quelques cheveux déjà blanchis par l'age.

Si, comme celui qui les dirigeoit, ils ont conservé la foi dans l'art, ce livre les retrouvera aussi heureux qu'on peut l'être en ce monde, car rien n'égale les jouissances d'un beau rêve.

<div style="text-align:right">TH. COUTURE.</div>

LE PEINTRE PEUT ET DOIT ÉCRIRE

L'homme s'instruit par les livres, par les inscriptions, par les signes, qui expriment des pensées ou des faits. Si le savant n'a pas la clef de certains caractères ils restent inexpliqués par lui; il n'en sera pas de même pour le peintre qui, familier avec un langage plus universel ne sera jamais arrêté, il lui suffira de voir un fragment de sculpture ou le dessin d'une lettre pour rétablir les mœurs et les usages d'un peuple, et là, où le signe est ténébreux pour le savant, l'artiste, lui, nage dans des flots de lumière.

Je ne prétends pas dire que la lettre n'enseigne pas, mais je veux avant tout faire comprendre que l'on apprend autant si ce n'est plus, par l'image.

Rien n'est plus simple que l'universel langage de l'art, il n'a pas comme notre langage français vingt-cinq lettres pour former ses mots, il se contente de deux lignes, l'une courbe, et l'autre droite ; ces deux lignes incessamment variées, constituent un langage infini.

L'équilibre entre cette courbe et cette ligne droite dont je parle, ou l'abus de la courbe et de la droite, ou bien encore ces indécisions qui ne sont ni des courbes ni des droites, me feront dire à quel degré de civilisation étoit le peuple, ses mœurs, sa férocité ou sa luxure, sa mollesse ou son énergie, sa grandeur ou son infériorité, et je ne me tromperai jamais, et je ne puis pas me tromper.

Cela peut paroître étrange et même impossible, on nie volontiers ce qu'on ne comprend pas, mais moi, j'affirme que cela est, et que ce

qui est le plus exprimé par l'art est véritablement le plus écrit.

C'est ce qui me fait croire (mais en cela je suis partial) que l'artiste est le premier des écrivains et que l'écrivain pur et simple comme nous le connoissons, n'est historien, philosophe, ou poëte qu'à l'état secondaire; il n'a fait (en le supposant instruit) qu'une philosophie brutale, matérielle, qui ne devroit être qu'une préparation à la suprême philosophie de l'art.

Les plus grands écrivains sont ceux qui décrivent ou peignent le mieux, et peut-être ne sont-ils que des peintres déclassés qui, avec un degré de plus dans l'intelligence humaine auroient pris le divin langage de l'art de peindre pour exprimer leurs pensées.

La création du poëte est augmentée ou diminuée selon l'intelligence imaginative de l'auditeur, sa création est vassale, soumise, elle prend son charme de son assimilation avec l'être qui l'a nivelée à sa taille, création élastique, qui s'étend ou cède, création courtisane, qui plaît si elle est belle, mais que n'honore jamais entière-

ment celui qui la possède parce qu'en la possédant il en a fait son esclave.

Quelle différence avec la création du peintre ou du sculpteur qui, déterminée s'impose ; elle peut n'être pas comprise, mais elle EST, son silence poétique captive celui qui la contemple, et, loin d'être assimilée, elle domine et trouble par sa puissance celui qu'elle enchaîne.

Homère dit, que Nausicaa est belle, tandis que Phidias réalise cette beauté, le divin sculpteur fait acte de Dieu, c'est le véritable créateur.

Homère, Virgile, Schakespeare sont bien grands, mais Phidias, Michel-Ange et Raphaël, leur sont supérieurs, et ce n'est que la bourbeuse intelligence humaine qui peut les mettre au second rang.

Maintenant, voyons s'il est absolument nécessaire de faire les études universitaires consacrées, lorsque l'on possède déjà cette suprême philosophie donnée par l'étude de l'art.

Pour l'artiste, je crois que c'est complétement inutile, par la raison qu'on ne doit pas aller du plus au moins, et que ce plus étant l'apogée,

il entraîne avec lui le bagage universitaire, qu'il comprend, qu'il juge, et qu'il repousse comme incomplet.

Mais, comme il ne suffit pas d'avancer certaines vérités enfouies depuis des siècles dans le domaine intellectuel, et qui, comme des médailles frustes ont perdu leur lustre, il faut les expliquer, les nettoyer des souillures du temps. pour qu'on veuille bien les entendre ou les regarder.

C'est ce que je vais faire.

Qu'est-ce que la philosophie ?

La philosophie est la connoissance de l'ensemble et l'art de coordonner, c'est la science supérieure qui résume et donne l'ordre en disciplinant toutes les facultés de l'esprit.

Les arts spéciaux, et les sciences peuvent se diviser, tandis que la philosophie est une et indivisible, et son indivision contient le monde.

Elle est riche et bienfaisante, elle est maternelle et protectrice, elle est essentiellement amie de l'homme.

Les sages de la Grèce, les légistes fameux,

les orateurs anciens, les Pères de l'Église, nos philosophes modernes sont bons à connoître, tous, ont mûrement réfléchi et mènent à la réflexion, mais si grands que soient ces génies, ils sont hommes, et subissent les influences de leur milieu et les misères de leur condition humaine, et forment à leur insu une science de vivre qui leur est propre et qui n'est nullement universelle, ils sont enfin entachés de personnalité.

Je sais que vous direz : étant hommes, ils s'adressent à des hommes, et, plus sages que la moyenne, ils peuvent servir de tuteurs à ceux qui les consultent; oui, c'est vrai, et comme vous j'admets leurs bienfaits, mais il est une sagesse universelle qui n'émane pas de l'homme et peut guider, c'est la sagesse de la nature; à cela vous allez me répondre que c'est justement cette connoissance de la nature que le philosophe enseigne et fait comprendre ; allons donc, voilà ou je vous attendois : Votre sage, dites-vous, explique, transmet, c'est un interprète, un traducteur; eh bien, si je suis artiste, s

je reste dans une communion incessante avec l'Éternel ? Son souffle me guide et m'enflamme, et ce maître des maîtres me donne une unité que ne sauroient me donner les plus sages de mon espèce.

Voilà pourquoi l'artiste fait une philosophie supérieure à celle du lettré ; l'un est enseigné par des hommes, l'autre est enseigné par son Dieu.....

Parlons de la connoissance du langage et de sa direction.

Pour bien écrire, il faut avant tout, avoir le sentiment de la conséquence, c'est ce qui donne ce qu'on appelle la logique, et c'est aussi ce même sentiment qui fait écrire en bon français, parce que des pensées découlent d'une idée mère, comme des mots bien placés découlent d'un principe.

La science recommande une grande netteté dans l'exposition du sujet, puis, un développement complet de la chose exposée, et un résumé ferme et concis pour péroraison ; c'est bien, mais cette recommandation est futile, car

il me semble entendre un pédagogue engager son disciple à se servir de ses pieds pour marcher.

L'esprit a ses lois d'équilibre comme la matière, et vous n'avez pas plus besoin d'enseigner l'homme à prendre son centre de gravité intellectuel, que vous n'avez à le diriger pour qu'il trouve son équilibre corporel.

Parlons aussi de la mesure, de l'euphonie cela me paroît plus impossible encore à professer, on a, ou on n'a pas l'oreille juste, on a, ou on n'a pas le sentiment musical.

Pour ne pas m'égarer, je reviendrai toujours à mon peintre, qui comprendra sans peine la nécessité de l'ordre dans la production littéraire, parce qu'il sait que la nature procède avec ordre, qu'elle se déroule lentement et avec suite ; il prendra mieux qu'un lettré son discours par la racine; il le fortifiera par sa culture, et saura mieux qu'un autre nous éblouir par sa floraison.

Quant à la mesure, l'euphonie, le geste si important chez l'orateur, et cette musique de la

parole qui donne tant de charme à la pensée ; soyez certain que le véritable artiste sera toujours maître dans ces dernières qualités.

Nous pouvons donc conclure, que l'artiste est plus universellement instruit que le lettré universitaire, et que, par cette raison ce n'est pas chez lui une audace d'écrire, mais bien un devoir qui le met à son véritable rang.

Ce premier point établi, je passe à un ordre d'idées qui naissent tout naturellement de celles que je viens d'exposer.

Les artistes n'ont pas toujours su garder leur rang ; et nous pouvons juger de l'infériorité de l'art par ce manque de dignité.

Les statuaires de l'antiquité représentent leurs dieux ou des sujets qu'ils créent ; mais vous ne les voyez jamais cherchant à reproduire telle ou telle image inventée par un poëte, ils se sentent trop forts, trop dignes, pour se faire les traducteurs de leurs égaux ; suffisamment riches de leur butin, ils vivent d'eux-mêmes.

Le sublime moyen âge prend la passion pour poëme. Peintres et poëtes cherchent à retracer

les douleurs de leur Dieu et se garderoient bien de choir de l'imitation divine à l'imitation humaine.

Les grands-peintres de la renaissance ont une poésie qui leur est personnelle et évitent de donner des contre-épreuves du Dante et de l'Arioste.

Cette déchéance dans les rôles est essentiellement moderne. Nos peintres déchus, pauvres d'organisation, vont demander aux poëtes leurs ressources imaginatives, et nous voyons sur nos livrets : sujet tiré de Byron, sujet tiré de Gœthe, etc.

Un instant les arts se relèvent, un homme comme David paroît, pour rendre à l'image sa sublime éloquence, hélas! cette lumière est de courte durée et nous voyons reparoître dans nos tableaux les créations de nos poëtes anciens et modernes.

Ces languissants moyens poétiques s'éteignent bientôt, pour faire place à la matière qui, à son tour, donne le réalisme, qui est plutôt un état qu'un art.

J'ai voulu par cet exposé vous mettre en garde contre cette ornière moderne dans laquelle beaucoup se laissent tomber, je veux vous faire fuir ces prétendues béquilles poétiques qui ne soutiennent pas, mais qui font toujours tomber.

N'oubliez pas que les moyens d'un peintre sont différents de ceux d'un littérateur, que ce dernier peut s'étendre et montrer son sujet sous mille faces, qu'il a le présent et le passé et même l'avenir pour lui venir en aide, tandis que le peintre n'a qu'un présent qui doit tout résumer, qu'il doit faire penser ce que l'écrivain explique ; il faut donc pour cela, qu'il ait une force de concentration énorme, c'est cette limite étroite et concentrative, qui donne aux poésies peintes un grand style.

Ce que j'explique me fait revenir aux pensées qui précèdent, et montre encore, que si l'artiste reverse sur l'écrit sa fonction pittoresque, il sera plus sobre de moyens que l'écrivain, et partant de là, moins verbeux.

J'engage le peintre à écrire, pour qu'il se

maintienne constamment dans des expressions de pensées, c'est un régime fortifiant qui le sauve des séductions d'un art trop riche, qui peut vivre de son côté matériel.

Aujourd'hui, nous subissons les effets de cette absence de pensée dans l'art de peindre, cela vient de la nécessité de produire rapidement pour suffire aux besoins commerciaux qui transforment malheureusement nos peintres en artisans.

Mais vous le savez déjà, je ne m'inquiète que de ce qui est l'art véritable et nullement de ce qui est métier.

J'engage encore ceux qui veulent bien me lire, à ne faire aucune concession vis-à-vis de leur conscience artistique, ils en seront récompensés par une véritable supériorité d'exécution, et la supériorité c'est le succès. Si d'une façon imitative, ils s'élèvent au style que donne la pensée, ils seront hautement récompensés par l'estime publique.

Voyez à quel degré d'honneur étoient arrivés nos grands artistes de la Révolution et de

l'Empire, qui, produisant pour le peuple entier, en avoient les acclamations, ils étoient populaires, ils étoient nos parures nationales.

C'est la gloire que vous devez ambitionner, non par orgueil, mais pour donner plus de valeur à votre production directrice.

Et je finis en disant :

Ne souffrez jamais qu'un scribe touche à votre culte, c'est une profanation que vous ne devez pas tolérer.

Votre art, doit être défendu par vous ; pour cela, il faut écrire ; et j'ajoute, qu'il faut écrire encore, afin de rendre impossible ce honteux métier de nos ignorants critiques.

Léonard de Vinci — Poussin — Vasari — Salvator Rosa — Reynolds — vous donnent ce bel exemple.

DU PAYSAGE

J'ai choisi ma retraite sur le haut d'une colline de laquelle je découvre une grande étendue; mes années, comme ma montagne, me servent pour mieux voir, et je puis dire, que du point où je suis, mon esprit, comme ma vue, perçoivent ce que j'ai traversé.

Là-bas, à l'horizon, la grande cité se déroule dans toute son étendue, ses dômes dorés font jaillir des étincelles, les bruits de ses bouches d'airain viennent jusqu'à moi, ses joies, ses fanfares expirent à mes pieds, et les feux de ses fêtes publiques éclairent mon hermitage.

Tout cela vient à moi, comme tamisé, adouci par l'espace qui me permet de tout embrasser sans trouble.

N'est-ce pas là l'image des années, qui, nous éloignant de nos luttes, nous permettent en amoindrissant la sensation, de raconter ce que la passion n'auroit su décrire.

Villes et campagnes, splendeurs et rusticités, forêts ombreuses composées d'arbres séculaires, terre fraîchement parée par le laboureur, sillons nés d'hier qui faites surgir toutes les richesses du sol et les étalez sous les yeux de l'homme comme le marchand montre ses étoffes aux yeux ravis de la jeune fille, lacs, transparents miroirs de la coquette nature, pâturages aux reflets veloutés qui servent de tapis à nos troupeaux, qui plus tard, mettront sous nos pieds les richesses de leurs toisons, champs de blés affolés par le vent, satinés par la brise, bien-aimés du soleil qui les dore à son image, demeures abritées par le fécond noyer et d'où s'échappent les mugissements de la vache nourricière, frais vergers parés de vos fruits qui rafraîchissez nos lèvres

et laissez butiner nos abeilles, ombre et lumière, brumes et clartés limpides, mystères et richesses palpables, orages et ciels radieux, tout se déroule à ma vue.

Nature immense, pleine de variété, tu me montres tes trésors, ils se déploient devant mes yeux et, chose étrange, comme dans une galerie, cette immense musée de l'air et de l'espace semble contenir toutes les œuvres de nos maîtres.

Ici, je vois les mâles fiertés du Poussin, là, les splendeurs du Claude; ces forêts cachent la solitude de Huysmans, et ces eaux murmurent le nom de Ruisdaël; et là encore, ces rochers caverneux, ces désolations nées de la fureur des éléments et de la perversité humaine soupirent le nom de Salvator....... Écoutez ces ébats joyeux, entendez ces chants d'oiseaux et de femmes, voyez ce beau rayon de soleil qui fait éclore les tendresses du cœur, c'est le charmant Watteau.

Et toi, divin Raphaël, tu m'apparois lorsque la nature sort de son bain de rosée, rafraîchie,

réhabilitée pas son chaste repos de la nuit; mais cette nature reposée est forte, elle est ardente, elle a des étreintes d'amante, elle embrase, elle féconde, et je vois le Titien dans ce délire de passion et d'amour.

Rembrandt est là aussi, avec ses magies d'ombres et de lumières, ses rusticités poétiques, ses sites et ses hommes éprouvés par les tempêtes; il gémit comme le vent, il pleure comme l'orage...

Enfin ils sont tous devant moi, l'illusion est complète, ce n'est plus seulement la nature, tout ce que j'admire et peint, il n'y a pas à s'y tromper, c'est bien la touche heurtée de Salvator Rosa ou le style écrit du Poussin, voilà bien les formes juvéniles de Raphaël, et là, là, ces riches demi-teintes enveloppées d'or sont peintes par Titien, n'est-ce pas? C'est la nature splendidement représentée, ou si c'est la nature, c'est elle splendidement expliquée par nos maîtres.

Eh bien, acceptons ce mélange des choses

et de leur célébration, cette communion de la nature avec ses interprètes et, fervants néophytes, interrogeons les grands-prêtres de l'art.

NICOLAS POUSSIN

La beauté vient du ciel, de la clarté. Le plus beau est le plus inondé de lumière.

Ce qui pour nous fait naître la beauté, c'est l'accord de la sève terrestre avec la lumière, sève, qui à un certain degré de vitalité peut prendre la livrée du jour, de la clarté, de la lumière.

Ceux qui sont nés de la lumière vivent de la lumière.

Ceux qui sont nés de la lumière de l'esprit vivent de la lumière de l'esprit.

Les brillantes couleurs naissent du prisme.

Les grands génies sont nés des prismes de l'âme.

Ces élus de la lumière sont sains et saints, ils reçoivent des clartés de l'infini et rayonnent à leur tour des grâces qu'ils reçoivent.

Leurs beautés charment, leurs chants ravissent, devenus pour nous par cette élection nouvelle les interprètes de ce monde de lumière qui nous éblouit, ils ont des échos qui nous sont perceptibles, ils nous aident à comprendre, ils nous aident à monter.

Tout se reflète dans leurs beaux yeux limpides, agiles et forts, ils franchissent élégamment les plus grands obstacles.

Esprits lumineux, diamants de l'âme, électricité de l'inconnu que ne franchissez-vous pas; vos élans vers le ciel épouvantent les craintifs, les bourbeux qui s'unissent pour vous faire choir dans leur fange, mais vous, enfants de lumière, vous protégez encore ceux qui vous offensent.....

Les marais fangeux, les terrains arides, les

solitudes déshonorées, ce qui n'est, ni du jour, ni de la nuit, ce qui est privé d'air et de soleil, les monstres nés de l'humidité qui fuient à l'aspect de la lumière, qui à son tour, disperse leur communauté du sombre, du gris, du douteux, du honteux... ce qui n'a pas encore les conditions de la vie avouable, ou ce qui a perdu les principes de la vie saine, la larve, ou le lépreux. La plante vénéneuse qui est funeste, parce qu'elle n'est pas encore formée, qui corrompt, parce qu'elle n'est pas encore assainie, qui tue, parce qu'elle est encore du domaine de la mort... ou bien encore, l'infirme qui maudit et veut entraîner dans son châtiment celui qui est mieux doué que lui, la laideur qui n'est que la convulsion de l'être châtié mis à l'état latent, tout ce qui suinte, tout ce qui grouille, tout ce qui inspire un sentiment de dégoût, ont leurs échos, leurs interprètes, leurs similitudes.

Ces derniers rongent dans l'ombre, ils font mourir les plus beaux fruits, ils font mourir les plus belles fleurs, ils dessèchent les plus splendides ombrages.

Ils ont l'union donnée par la rage rongeuse, et la brutalité de ceux qui fonctionnent et ne comprennent pas.

Êtres sans cervelles ils voient parfois avec de gros yeux glauques et marécageux, mais ils ne pensent jamais, ou, si ils veulent penser, ils éclatent sous les pieds du bœuf qui fait partie de leur idéal.

Je les tiens en tel mépris que je ne veux pas les nommer. Si toi qui me lis, tu les reconnois sans leurs noms et la désignation de leurs tableaux, c'est qu'alors je n'aurai pas été aveuglé par mon antipathie ou que cette antipathie sera justifiée.

Esprits de lumière je reviens à vous ; voyants, parlez-moi, instruisez-moi, guidez-moi.

Toi, le plus fier, le plus audacieux, aigle de l'art, emporte-moi dans les serres de ton esprit; fais-moi sentir les mâles saveurs des vastes solitudes, montre-moi les grandeurs d'une terre négligée par l'homme; montre-moi la nature saine et robuste; montre-moi ses torrents, ses

eaux limpides; entraîne-moi sous ces arbres, au feuillage sombre; remplis mon âme chétive de nobles terreurs; monte, monte encore, dépasse ces nuages; là, sur ce sommet de rocher dénudé, laisse-moi frémir en écoutant les bruits du tonnerre... Mais je ne me trompe pas, ce rocher, ce géant, c'est Polyphème, il soupire et module un chant plein de larmes; pauvre colosse, emblème de la force, toi aussi tu ressens les profondes blessures de l'amour (1).

Mon regard plonge dans cette immense vallée, des forêts se déroulent à ma vue et font moutonner au loin les crêtes de leurs arbres; les nuages à leur tour répètent en flocons argentés ces caprices de verdure. Je voudrais me plonger dans ces richesses..... Quel est ce nuage noir qui s'avance, il apporte une note fatale et semble mettre sur ces splendeurs terrestres le paraphe de la tempête... Le tonnerre gronde au loin, le vent mugit et menace, et toi,

(1) Composition de *Polyphème*.

grand esprit, tu murmures à mes oreilles des avertissements terribles comme ceux de la foudre.

Un grand cri a retenti : les échos l'ont apporté jusqu'à nous, descendons la montagne pour connoître. Les hommes fuient, les femmes entraînent leurs enfants ; il est inutile de les interroger, ils ne répondroient pas et fuient toujours... Les regards qu'ils jettent en arrière nous guident. Un serpent monstrueux disparoît, il laisse une victime : un homme jeune encore revenoit d'un petit voyage, il étoit content de son résultat, et, au moment d'être heureux en retrouvant sa femme et ses enfants, il rêvoit à leur surprise, à leur joie, tout en rafraîchissant ses pieds dans l'eau limpide de ce charmant ruisseau. Mais le monstre est là, il surgit; au tendre sourire né de l'heureux rêve succède la morsure empoisonnée (1).....

Fuyons aussi, courrons vers cette ville, si

(1) Composition où l'on voit un homme étouffé par un serpent.

splendide, des chariots sillonnent les routes, des courriers vont et viennent, des hommes se baignent dans les eaux du fleuve, des êtres jeunes se promettent un amour éternel; plus loin, sur l'autre rive, des prêtres encensent leurs dieux... Ah! on respire ici, nous sommes sauvés; non, me dit mon guide, le danger est plus grand, celui qui t'a tant effrayé n'a perdu que la vie, ici, tu perdrois ton âme. Fuis cette ville, crois-moi, tout ce que tu vois est duplicité, mensonges; ces êtres que tu regardes ont en eux le venin qui tue l'âme; ces chariots transportent des produits frelatés, ces courriers vont porter la trahison, et cette femme, que tu vois si gracieusement sourire à celui qui l'aime, complote sa mort. Et là, ces hommes qui affichent tant de joie et de luxe masquent leur ruine, tandis que ces prêtres que tu supposes croyants, dépouillent des dupes... Détourne-toi, vois cette pauvre femme, qui, en ramassant ces ossements, inonde ses mains de larmes, c'est une vieille nourrice, elle recueille la dépouille de Phocion qui voulut le bien de ses semblables et

qui pour ce fait fut jeté aux gémonies (1). — Esprit, tu m'épouvantes. — Rassure-toi, car je ne veux que te mettre en garde contre la fausseté de ce monde et te rappeler incessamment que notre vie terrestre n'est qu'une épreuve qu'il faut subir, et que le seul soin de l'homme doit être de garder son âme et de l'aider à son rapprochement vers son Dieu.

D'ici, je vois une cité qui se reflète dans les eaux de ce fleuve, ces murs fragiles disparoîtront, dis-tu, lorsque la nature reprendra ses droits, et ces eaux, toujours aussi belles, aussi calmes, serviront de miroir à d'autres rivages.

Tu me fais voir Diogène, oui, ce doit être lui, ce n'est pas cet être ignoble, ce cynique composé par de vulgaires traditions, c'est un vrai sage qui repousse une futile invention humaine, c'est bien l'homme de la nature, il en a toute la majesté, et je comprends bien, devant cette figure auguste, la passion de Laïs pour ce philosophe, qui luttoit de magnificence avec les élégants de la Grèce, en opposant à leurs oripeaux

(1) Composition de *Phocion*.

mondains les sublimes parures d'une grande âme (1).

Orphée chante, il s'abandonne et se berce aux douces poésies de son cœur. Le temps est tiède, l'air est embaumé. Sa tête est couronnée de lauriers en fleurs ; près de lui, ses amis couchés sur des terrains moussus jouissent du charme de ses chants. Tout est bonheur, tout est douce quiétude ; la compagne aimée est là, de ses belles mains elle compose un bouquet qui deviendra le compagnon de leur intimité... Chante... chante, poëte, exalte-toi dans ton bonheur, enveloppe-toi des illusions de ta pensée, crois à la possibilité de la félicité sur terre et ne doute pas qu'elle est le fruit d'une aimable raison. Chante, chante..... Un râle sinistre fait pâlir les visages. Tous ont ressenti cette commotion qui bouleverse les entrailles... Orphée, guidé par son cœur, s'élance..... Morte !... morte !... Non, ce n'est pas possible ; quoi, l'aimée, l'amante, la lumière de son âme, le parfum de sa

(1) Composition du *Diogène*.

vie, celle pour laquelle il vouloit être acclamé, celle qui l'inspiroit et aux pieds de laquelle il apportoit ses couronnes comme un tribut qui lui étoit dû, celle qui presque à l'instant même étoit pleine de vie, éclatante de fraîcheur et de beauté, et dont le cœur palpitoit pour lui, est morte... morte !... Oh non, non ; il se révolte, il ne veut pas croire à cette atroce réalité. Eurydice ! Euridice ! entends-moi... Eurydyce ! mon adorée, réponds-moi. Hélas ! ce n'est plus Eurydice, et l'implacable mort ne répond rien... (1).

Maître, tu fouilles les entrailles du passé, chercheur infatigable tu reviens les mains pleines d'exemples admirables. Tu les retraces sur tes sublimes toiles pour convaincre et ramener au bien. Tu mets à contribution la Grèce et ses sages, Rome et ses héros.

La Genèse te mène à ton Dieu, là, tu te reposes, tu te délectes en écoutant sa divine morale; devenu son apôtre, tu le suis depuis le Jourdain

(1) Composition d'*Orphée*.

jusqu'à la Scène. Tu nous retraces ses célestes paroles, ses adorables paraboles, ses tendresses et celles qu'il inspire, mais ton cœur et ta main se refusent à retracer sa Passion ; il y a bien je le sais une Passion signée de ton nom et gravée par Stella, mais cela me paroît apocryphe, je n'y reconnois pas ton style, et ce n'est qu'une lourde imitation de ton génie.

Tu es bien l'apôtre de ton divin maître ; comme lui, tu châties l'orgueilleux et relèves celui qui est humble ; tu aimes la vérité et démasques le mensonge, tu donnes beaucoup à la terre et ne prends rien à la terre. Comme la mère féconde tu nourris et protéges ceux qui te déchirent le sein. Mais un jour, et cela à la fin de ton existence, l'âme abreuvée des désespérances de la vie, tu retraces d'une main débile et testamentaire ton sublime Déluge pour t'associer au châtiment de l'Éternel.

Esprit vaste et pénétrant, ton long séjour ici-bas t'a bien fait connoître l'homme ; tu l'as vu misérable et plein d'orgueil, lâche et fanfaron, prodigue par vanité, avare par stupidité, glo-

rieux de ses vices, honteux de ses bons instincts. Tu l'as vu fangeux et n'aimant que la fange, ta misanthropie tardive se révolte, et tu châties cette humanité trouble.

Tout succombe, mais l'avarice surnage encore, et là, sur ce rocher, ce reptile qui rampe, ce symbole de tous les crimes, cet infâme emblème de l'envie, tu nous indiques que tout cela restera sur la terre.....

Ton œuvre pleure, et nous qui l'admirons nous pleurons aussi. La lumière est triplement voilée, tu nous rappelles par ce grand disque blafard ce soleil qui faisoit tout vivre, ce ciel, cette immensité, ces mondes lumineux qui nous donnoient l'espérance; car tu le sais, toi, le bonheur ne vient pas de nous; la clarté, la joie, la vie ne nous appartiennent pas, le soleil épure et fait vivre notre fange, ces belles étoiles qui scintillent semblent nous convier et attirer de nous ce qui n'est pas de ce globe; oui, tu nous montres ce que seroit notre monde sans la lumière, réduit à ses ressources ; je le vois maintenant, tout meurt sans elle; ces funèbres man-

teaux de nuages qui nous cachent les cieux nous ramènent à nos misères terrestres, et par cette image terrible de ton déluge, tu nous fais comprendre que ce globe n'est qu'un éclat de boue lancé dans l'Éternité (1).

Esprit ailé, tu vas de la terre au ciel, tu vois tout, tu compares tout, tu enseignes pour convaincre, et si tu frappes, c'est par désespoir.

(1) Composition du *Déluge*.

ENSEIGNEMENT

SUR LA MANIÈRE DE PEINDRE

DU POUSSIN

———

Avant de vous enseigner sur l'exécution, j'ai voulu vous faire comprendre ce grand maître dans son pur esprit. Maintenant, nous pouvons nous livrer à une observation minutieuse de ses procédés. Heureusement pour nous, il nous reste des documents qui nous éclairent assez pour ne laisser aucun doute sur sa manière de produire.

Voyons d'abord si ce maître est comme on le suppose un arrangeur, ou, un artiste d'un choix

difficile. Pour moi, c'est tout le contraire, parce que son organisation robuste, son appétit vivace pour la nature, lui font accepter tout ce qui se présente, et l'on est étonné lorsque l'on regarde avec soin ses œuvres, de la modestie de ses moyens. Ceux qui cherchent à l'imiter, sont ambitieux dans leurs recherches, leurs montagnes ne sont jamais assez élevées, leurs arbres ne sont jamais trop magnifiques, et c'est avec surprise que l'on voit, les plus beaux arbres, les plus beaux temples, les plus beaux vallons donner un aspect misérable, tandis que le premier coin venu rendu par le Poussin devient grandiose sous son pinceau.

Ah! c'est que ce maître comprend la nature dans ses bases, qu'il la réhabilite dans ses droits, et qu'ayant le sens du vrai, il écarte ce qui est mensonger, pour rendre l'objet qui lui apparoît, dans sa vérité, c'est-à-dire dans sa beauté.

Il aime la nature dans son action, dans sa vitalité; aussi pour la rendre il la surprend au vol, il l'observe et aide sa mémoire par ces cro-

quis rapides qui n'ont de signification que pour ceux qui les ont faits. Croquis notes, croquis point de repère, qui sont on ne peut plus précieux, et desquels le Poussin tiroit un merveilleux parti.

Avec sa science du corps humain, sa connoissance des beautés de l'antiquité, son savoir des règles architecturales, il créoit un monde de maquettes qu'il faisoit agir et qu'il drapoit non pas selon ses fantaisies, mais selon les renseignements qui lui avoient été donnés par l'abondante nature.

Ces croquis si rapides et presque informes, se transformoient en maquettes précises qui, placées dans l'effet qu'indiquoit la nature d'une façon fugitive, restoient immobiles, pour donner au peintre tout le loisir nécessaire à une exécution parfaite.

De là naissent ces beaux dessins que nous admirons au Louvre, qui devenoient à leur tour, les matrices de ces merveilleux tableaux.

Ainsi, vous le voyez, ce dieu de l'art, part du

chaos, et sa puissance crée un monde que l'on nomme Poussinesque.

Cette façon de procéder me paroît surtout excellente pour le paysage, qui ne peut se copier sur place que par des croquis, ou des pochades très-rapidement faits, puisque le soleil se déplaçant incessamment, change incessamment l'objet que l'on veut reproduire. Il n'y a de possible que les effets gris, qui beaucoup moins changeants peuvent se peindre. Mais l'effet gris n'est que la nature voilée, et nous savons tous, que la fête ou la beauté du spectacle ne commence qu'avec l'apparition du soleil; c'est donc cette lumière qu'il faut rendre, sans elle tout est mort, c'est elle qui fait vivre, elle anime même le sombre, même le gris, et j'affirme que celui qui dans ses œuvres ne se montre pas amant de la lumière est indigne du nom d'artiste.

A cela, il faut ajouter une véritable interprétation pour éviter les détails infinis, et c'est en cela que le Poussin est un guide précieux.

Vous savez que l'arbre gigantesque lorsqu'il est vu par le petit bout de la lorgnette prend un

aspect mignon qui détruit sa majesté pour faire place à une espèce de jouet d'enfant. Ses feuilles deviennent des perles, ses branches des aiguilles, ses rusticités des gentillesses. Vous voyez que l'impression véritable est détruite, et cependant l'objet n'a changé que de proportion.

Comment faire?... Regardez le Poussin.

Il dessine son arbre dans sa silhouette, il en établit bien la physionomie de contour et de constructivité, puis il évite la multiplicité et met trois où la nature donne trente. Ce trois (nombre fictif) est la limite qui lui permet de rendre la nature dans ses lois constitutives, je veux dire, la lumière, la demi-teinte et l'ombre, les plans différents, et les différentes bases coloratives.

Un feuillage innombrable sera représenté par quelques feuilles, qui, grandies dans leur proportion seront plus parfaites dans leur exécution, et, cessant d'être des touches épinglées sans signification, deviendront de véritables feuilles. Les branches comme les rusticités

comprises de la même façon conserveront leur caractère.

Prenons exemple sur le tableau du Diogène. Les feuilles du chêne renversé sur le premier plan sont contenues dans une belle masse sombre, quelques-unes se dessinent dans ce doux mystère, elles sont certainement beaucoup plus grandes que la proportion relative ne le comporte ; mais étant rendues avec un soin extrême, nous voyons de véritables feuilles de chêne et notre impression devient très-semblable à celle que nous éprouvons devant l'imposante nature.

Sa composition où l'on voit un homme étouffé par un serpent, nous dévoile une de ses bases d'exécution, qui n'étoit autre que l'écho.

Il y a dans ses œuvres, écho de plans, écho de sentiments ou de drames, écho de facture, écho de lumière.

Il part d'une note vibrante qui se répète d'écho en écho jusqu'à l'horizon.

Tout s'accorde dans son tableau pour accompagner le sentiment principal.

Voyez l'homme qui fuit effrayé, il pousse un

grand cri, ce cri est entendu par une femme qui lave du linge au bord d'un fleuve; elle partage l'effroi d'un danger qu'elle devine et crie elle-même; son exclamation est déjà amoindrie, elle est de second plan comme celui qu'elle occupe, et, derrière elle, mais plus loin, des individus jouent à la more; ils ont entendu, se retournent, et s'inquiètent; plus loin encore, d'autres regardent et prennent par leurs gestes l'intérêt proportionnel du plan où ils sont placés.

Son Orphée donne les mêmes échos. Le poëte est heureux, il est riche d'amour et de gloire; son bonheur semble assuré, rien ne paroît devoir le détruire, il est fortement établi, comme les murs de cet immense palais si splendidement construit et garanti par des murailles fortifiées; Hélas! la mort anéantit la félicité de l'homme comme le feu dévore ce qu'il édifie (1).

La passion, dévorée à son tour par sa force même, est représentée par Pyrame et Thysbé; l'orage, comme celui des sens soulevés, brise

(1) Dans la composition d'*Orphée*, un incendie se déclare.

tout sur son passage ; l'amour, quoique généreux, est terrible, parce qu'il est aveugle, et ressemble parfois à ce lion qui déchire ce berger (1).

Sa facture est aussi très-admirable comme écho. Les premiers plans sont grands, larges, et de ce point de départ se succèdent des plans différents toujours observés comme perspective, non-seulement dans leurs proportions, mais encore dans leurs touches.

Il procède de même pour sa lumière, elle n'est pas, comme chez beaucoup de peintres, envahissante, presque exclusive, en ne prenant les oppositions foncées que comme parure ; non, elle est plus modeste et se répète d'écho en écho par des gradations qui paroissent infinies. Enfin il semble bien choisir son modèle de ces astres plus ou moins brillants du firmament, et, une belle nuit étoilée, vous donnera les conditions d'harmonie d'un tableau du Poussin.

(1) Composition décrite par le Poussin dans ses *Lettres à Stella*, son ami ; ce tableau étoit destiné au chevalier del Pozzo.

Le style de ce divin maître est si grand, qu'il est élémentaire, il est affirmatif, vibrant, sonore comme l'airain; sa coloration est de même, il n'aime ni les demi-moyens, ni les demi-tons; il n'est pas délicat, il est fort; il n'est pas sensible, il est juste; il n'est pas fleuri, il est austère. Enfin toutes ses qualités sont de premier ordre et en font un des plus grands peintres du monde.

CE QUI FAIT UN MAITRE

Un maître n'est pas ce qu'un vain peuple de critique pense. Ce n'est pas celui qui rappelle par son faire ou sa façon de concevoir tel ou tel maître consacré, non, celui-là n'est qu'un traducteur qui peut avoir plus ou moins de goût.

Par son sens élevé le vrai maître reste enfant de la nature, conséquent et fidèle à sa race, il obéit à son âme comme à son Dieu. Il n'aura pas moins qu'un traducteur la connoissance des œuvres humaines, il puisera en elles des forces

et des leçons, mais comprenant mieux, il s'affirmera dans son affranchissement, là, ou le traducteur augmentera sa servitude.

Le génie réchauffe aux ardeurs de son âme ce qu'il a su ravir, s'il prend un maître pour modèle on sent alors l'union de deux égaux ; là, où l'inférieur dissimule son guide, l'être supérieur avoue son emprunt, et, en homme de haute compagnie, il fait la place belle à celui qu'il reçoit, et s'efface encore pour le faire plus briller. Cette courtoisie du génie a des regains superbes, car fonctionnant incessamment pour rendre plus parfait, Plaute emprunté, devient plus Plaute que Plaute, ou Virgile plus Virgile que lui-même.

On peut dire que chez tous les maîtres la nature est comme domptée, cette action de conquérant devient une fusion des richesses de la terre avec celles de l'âme du maître.

Un nouveau maître surprend toujours, mais toujours il charme. Enfant de l'éternité, ses paroles comme ses images nées de la vie, pénètrent les êtres, qui sont comme réveillés par ces

échos de vérité qui les font tressaillir et les ramènent à leur source divine.

La masse bondira toujours aux accents du génie.

Cette masse, cette foule, ce MONDE, a des expressions adorables pour prouver sa reconnoissance; il dit : cet homme est beau comme une statue antique, cette jeune fille est chaste comme une madone de Raphaël, cette femme est exubérante comme un Rubens, cet enfant a la fraîcheur d'un Greuze.

Le monde comprend, et sent l'art véritable; il s'épanouit en lui comme dans un chaud rayon de soleil.

Voyez aussi sa répulsion pour le réalisme, cette souillure de l'art, ce nord de la peinture, cette trahison du dieu Phœbus, cette lèpre qui détruit toute beauté. Voyez, voyez, comme cette foule fuit, comme elle est avide de soleil pour se sécher des éclaboussures de cette charmante école.

Et dire que cette fange trouve des défenseurs, ce n'est certes pas dans le public qu'on les

trouve, oh non! C'est comme toujours, dans ce milieu qui paroît jouir d'un certain bien-être, c'est parmi ces lettrés qui ne savent pas produire et qui, incapables de faire le bien, s'emploient à défendre le mal, espèce d'enfants gâtés sociaux qui vont tout naturellement à ce qui leur ressemble.

Non, non, l'art n'est pas la reproduction exacte, si cela étoit, la photographie seroit l'apogée, et nous savons tous, combien ces images précieuses sous certains rapports, deviennent insipides et même horribles lorsqu'elles cherchent à former des tableaux. Nous avions encore ce que l'on appeloit les tableaux vivants, pour nous faire mieux comprendre combien l'art véritable avoit de grandeur. En voyant la laideur de ces spectacles je pensois que l'on reviendroit aux vérités artistiques, et que, sentant l'insuffisance du vrai copié, on retourneroit au vrai senti, au vrai développé, au vrai épuré. Hélas! il en fut autrement, nos faux artistes vinrent preuves en main, armés de la photographie, montrer combien ils étaient

fidèles à la laideur... Cette fonction facile, fut partagée par d'innombrables barbouilleurs qui se crurent artistes, et qui mirent l'art où il est aujourd'hui.

Quittons cet art mécanique, cet art d'œil et de main, et retournons à ce qui constitue un maître.

Le maître ne peut pas être exact, puisque s'étant assimilé la nature il la crée à nouveau dans une forme qui lui est propre. Il met au monde un idéal Raphaëlesque, un idéal Michel-Angesque, un idéal Poussinesque, etc. Il fonctionne comme la nature même; ouvrier de l'Eternel, il travaille à sa vigne, il aide à son œuvre : IL EXPLIQUE ET ENFANTE. Les génies ou les maîtres ne se ressemblent pas, ils peuvent avoir des précurseurs, mais ils n'ont jamais d'égaux, parce que le maître est celui qui trouve l'expression complète de la beauté choisie. C'est donc un fait accompli, une richesse acquise au monde. Les génies qui se succèdent trouvent incessamment un sol en friche, et jusqu'à la fin des siècles, les maîtres seront toujours nou-

veaux, parce qu'ils puisent à une source qui ne peut tarir.

Le maître est celui qui trouve des vérités non exprimées dans l'art, vérités qui entraînent une forme particulière et donnent au monde un style inconnu.

C'est justement ce style inconnu qui trouble ceux qui veulent des lisières pour juger ; comment, disent-ils, cela ne ressemble, ni au Titien, ni à Rubens, ni à celui-ci, ni à celui-là, donc, ce n'est pas d'un maître. Les critiques non moins intelligents, raisonnent de même et le pauvre génie peut très-bien être repoussé, pour faire place à un âne recouvert de la peau d'un lion.

Le vrai maître est essentiellement humain, il est homme avant d'être poëte, ou peintre, et c'est son extrême sensibilité qui lui donne le désir de partager ses émotions ; il devient producteur en prenant le monde pour confident, et ce génie nous est d'autant plus cher qu'il partage mieux nos impressions. C'est sa surabondance de sensibilité qui lui donne le don d'expression.

Il n'en est pas de même pour l'homme secondaire ; préoccupé avant tout des moyens pratiques de son art, il se montre absorbé par ses difficultés, s'il les surmonte, il en fera parade, et deviendra fanfaron d'exécution ; il est peintre, il veut paroître peintre, et seroit désolé si on lui refusoit le titre de peintre. C'est à grand'peine qu'il réclame la marque de son infériorité.

Chez le maître, au contraire, la pensée l'emporte de beaucoup sur les moyens de démonstration qui semblent être comme remorqués par elle ; cette conséquence donne une exécution suprême, qui vient comme par surcroit.

Cette exécution émue, émane du cœur, on sent dans ce faire, une main hésitante qui donne à l'idole des trésors que l'amant ne trouve jamais assez beaux.

Ces expressions imprégnées d'âme, et souvent mouillées de larmes, nous émeuvent, entraînés par elles dans d'intimes confidences, nous oublions l'art de celui qui nous parle et trouvons des consolations chez le maître qui sait annoblir nos douleurs.

Rien n'est plus innocent qu'une indication de Raphaël, rien n'est plus naïf qu'une eau-forte faite par Rembrandt, rien n'est plus intime qu'un dessin d'Holbein.

Le maître, si riche de lui-même, est encore comme déshérité des richesses conventionnelles qui ne l'entament pas, qui ne peuvent pas l'entamer; c'est pourquoi il paroît pauvre dans ce monde qui ne vit guère que de préjugés.

Comme un pauvre, le génie va glanant dans la moisson de Dieu; comme un pauvre il est souvent méprisé, comme un pauvre la terre est son calvaire.

CLAUDE LORRAIN

Voici l'aube, le lever du soleil, la lumière; elle est printanière, ses rayons bondissent dans la campagne, ils sont purs, il sont argentins, ils sont jeunes...

C'est Claude Lorrain, c'est lui-même.

C'est ce peintre enfant, ce peintre de la nature qui ne doit et ne veut rien de ce qu'on appelle la civilisation. Heureux de ses instincts qui sont admirables, il se plonge au sein de la nature sa mère, qu'il adore et qu'il célèbre en chants virgiliens.

Adorable poëte, tu t'inquiètes peu de l'homme et cependant tu sais lui donner sa vraie place. Poussin, lui, enseigne, châtie; toi, tout entier à ton amour de l'espace, de l'air, de l'infini, tu regardes l'humanité de haut, elle te paroît bien petite, bien infime, quelquefois tu la pares pour la rendre plus possible dans tes magnificences, tu nous montres Cléopâtre et sa cour, Antoine ou César, mais que deviennent-ils dans tes immensités! Que deviennent les pompes de Cléopâtre auprès des splendeurs du soleil! Que devient la puissance de César à côté de la perception de l'infini! Ils prennent leur véritable place, ils prennent leur véritable rang et se transforment en pucerons ridiculement parés. Le berger plus humble jure moins, mais cependant je suis comme toi, l'homme me gêne dans ces beautés, il m'indispose comme un intrus et je l'écarte volontiers. C'est ce que tu fais aussi, tu l'éloignes, où, si tu le laisses venir, tu en fais si peu de cas que tu le donnes par dessus le marché (1).

(1) Claude Lorrain disoit : « Je donne mes figures par dessus le marché. »

Sublime dédain, sublime satire....

D'ou viens-tu, où t'es-tu formé ? Ta peinture n'a pas de précédent, tu échappes aux écoles, aux genres, car tu n'es pas paysagiste, tu n'es pas peintre de marine, tu n'es ni peintre d'histoire ni peintre de fantaisies, tu n'es rien de tout cela, tu es complétement à part, et si l'on me demandoit ce que tu es, je répondrois : Claude est le chaste amant de la lumière.

Comme l'amant tu es exclusif, jaloux des beautés de ta maîtresse, tu la veux seule, sans témoins; tu n'as pas besoin comme dans les autres passions des applaudissements de tes semblables, non, au contraire, leur présence t'inquiète, te trouble, la chère maîtresse n'a besoin que des tendresses de ton cœur, et toi, tu ne veux que ton idole.

Encore comme l'amant tu prends ombrage de ceux qui veulent partager tes adulations, tu les déclares faussaires, menteurs, et tu les démasques par ton livre de vérité (1).

(1) Claude Lorrain a fait un livre d'eaux-fortes qui représentent ses œuvres, pour qu'elles ne soient pas confondues avec des contrefaçons qui le révoltoient.

Tu pouvois te dispenser de cette peine, parce qu'étant amoureux, tu ne t'adresses qu'à ceux qui le sont eux-mêmes, et que ceux-là ne se trompent pas sur les expressions de la passion.

Ta justification est inutile, tes belles pages suffisent, elles sont inimitables, et il faudroit être bien déshérité pour ne pas te reconnoître.

Cependant, je sais qu'il y a des esprits bien obtus. Je me rappelle un certain académicien qui étoit venu voir mon tableau des Romains de la décadence et qui fut étonné de ne pas trouver dans le tryclinium la trace d'un casque.

— Quoi, disoit-il, pas un casque! un Romain ne peut se passer de casque, il peut être nu, c'est vrai, mais il doit avoir un casque, c'est le vêtement le plus commode, le plus chaud, le plus indispensable, et qui d'ailleurs fait voir qu'un homme est un Romain, car sans casque on ne sait à quoi s'en tenir.

J'eus beaucoup de peine à le calmer, mais

comme il me gardoit rancune de mon irrévérence des choses traditionnelles il me dit :

— Je devine ce que vous êtes et je suis certain de ne pas me tromper. Tenez, vous aimez Rubens, vous aimez Rembrandt, vous aimez Watteau, n'est-ce pas?

— En effet, j'adore ces grands maîtres.

— Ah! nous y voilà; mais mon pauvre enfant, vous êtes dans le faux jusqu'aux oreilles, car moi qui vous parle, je ne voudrois pas peindre comme votre Rubens qui emploie les tons tout crus sans les mélanger. Quant à votre Rembrandt, j'en sais de belles sur son compte; tenez, nous avions parmi nos confrères un homme qui ne manquoit pas de talent, mais qui cependant n'étoit pas de l'Académie, parce qu'il n'avoit jamais su bien peindre un casque, eh bien, ce peintre prenoit toutes ses têtes peintes manquées, il mettait du brun tout autour, ne laissoit du clair que sur le bout du nez, signoit Rembrandt et vendoit pour tel : et vous comme bien d'autres, vous auriez pris ses toiles pour des originaux.

— Oh non! vous sans doute, mais pas moi.

Cette petite anecdote qui sort un peu de mon cadre, montre que la précaution du Claude a son utilité, car ces académiciens sont si terribles.....

Encore une digression, cher et charmant peintre, car je te vois, je te sens vivre et je ne puis m'empêcher de m'épancher en toi.

Dernièrement on conduisoit un de tes frères à sa dernière demeure terrestre. Des lettrés prononcèrent des discours qui étoient tous semblables et ne varioient que par la prononciation : un l'étoit du nez, l'autre de la gorge, celui-là étoit craché, cet autre étoit déclamé. Mais tous, avoient oublié de parler de ce qui intéressoit le peuple venu à ces belles funérailles. Le poëte lyrique si regretté avoit célébré la liberté comprimée, il avoit su réveiller toutes les nobles fibres populaires, aussi étoit-il aimé. Si ce peuple avoit pu parler, il auroit su prouver sa reconnoissance, mais de notre temps comme de tous les temps, le peuple ne parle pas; il y a pour cela des académiciens qui dans cette cir-

constance ont parlé de croches et de doubles-croches. Que diable venoient-ils faire là, je vous le demande; si encore on avoit enterré une grammaire, j'aurois compris leur présence.

Le génie n'a rien à faire avec les académies, il est simple et ses perceptions sont subtiles, il est maternel et ses châtiments sont terribles, il est humble et ses fiertés sont sans limites, il a des naïvetés enfantines et il possède des facultés prophétiques, enfin le génie est bien l'âme dégagée de mensonge, le génie est de l'éternité, il est toujours frais, nouveau, parce qu'il échappe à notre analyse; cependant on le comprend, on l'admire, mais il est si grand qu'on ne peut le contenir; il tient de l'infini....

Cher génie, aimable Claude, oh! tu es aussi l'enfant chéri du soleil, tu es son ambassadeur, son interprète, c'est sa lumière même, tu vis d'elle, c'est ton élément, tu bats des ailes dans ses rayons d'or, tu en es pénétré et tu chantes ton bonheur comme le rossignol célèbre le printemps en fanfares éblouissantes. Tu montes, montes à des hauteurs infinies dans le domaine

du lumineux, tu ignores l'ombre, tes transparentes demi-teintes sont reflétées, imbibées de lumière. Comme l'oiseau il te faut l'espace, tu ne vois que le ciel et la mer, la terre paroît à peine, tout au plus la branche agitée par l'air ou le mât qui se balance dans les douceurs du vent en inondant sa tête d'azur.... Je devine bien que l'espace et le temps sont possédés par toi, ton esprit plonge dans le passé comme tes yeux plongent dans l'étendue ; dans ton prisme tu vois plus que nous ne saurions voir, et cependant tu nous fais voir ce que nous ne pourrions voir sans toi... Hélas! je voudrois te suivre et je ne le puis, comme toi il me faudroit des ailes et je sens ma lourde enveloppe qui m'enchaîne au rivage.

Chante, chante, enveloppe-nous d'harmonie et de lumière.....

ENSEIGNEMENT
SUR LA MANIÈRE DE PEINDRE
DE CLAUDE LORRAIN

―――

Il est difficile de parler de la manière de peindre du Claude, parce qu'elle est cachée, mystérieuse; s'il échappe à une dénomination de genre, il échappe encore à l'analyse de son procédé; son faire est tellement parfait que l'ouvrier disparoît complétement.

Il semble créer avec de l'air ou de la lumière véritable; ses ombres sont si légères, si réelles qu'elles paraissent se déplacer, et l'on ne peut croire que ses colorations, si justes et si fines, sont obtenues par la palette.

Nous savons par la tradition, qu'il ne peignoit jamais d'après nature, mais qu'il regardoit assis des heures entières sur le rivage, les beautés qu'il vouloit reproduire ; là, s'inondant, s'imprégnant de nature, il la mettoit pour ainsi dire en lui-même, en faisoit sa chose, la portoit dans ses flancs, puis, le jour de l'éclosion venu, il donnoit un chef-d'œuvre.

En effet, Claude ne pouvoit copier. Comprenant la nécessité de la transposition (1) pour arriver à l'impression donnée par la lumière, il sentoit que cet équilibre pittoresque ne pouvoit se trouver que dans le recueillement de l'atelier.

Il avoit l'amour du fugitif, et peut-être en avoit-il l'amour, parce qu'il sentoit en lui les facultés pour le fixer. Voyez ses eaux, voyez ses profondeurs de ciel, ses vapeurs d'horizon, tout cela est impalpable, indéfini, tout cela est vrai ; et cependant, si on vouloit échantillonner sur nature, on trouveroit difficilement la justification de ses colorations ; tandis que beaucoup

(1) Sa transposition est si bien équilibrée qu'elle devient insaisissable comme son exécution.

de nos mauvais peintres, arrivent à l'exactitude du ton sans produire de bons effets, et ne donnent que des tableaux criards qui n'ont jamais l'éclat de la lumière.

Ce que je cherche à faire sentir est si grave que je reviendrai sans cesse sur ce point subtil et difficile à expliquer; mais tenace sur cette vérité artistique, j'aime à croire que j'arriverai à me faire comprendre.

Vous savez que bien souvent le peintre cherche à rendre l'effet de plein-air, ou la lumière du soleil, pour cela, l'artiste place son modèle dans les conditions voulues. Il copie avec une grande exactitude les tons donnés par la nature, qui, au soleil, sont éclatants dans les lumières, et bleutés dans les ombres, puisque ces ombres sont reflétés par le ciel. Notre peintre, content de sa sincérité, rapporte triomphant son étude au logis; j'en ai vu beaucoup qui, satisfaits de cet échantillonnage laborieux, pensoient qu'on ne pouvoit aller au delà de leur copie; malheureusement pour eux les spectateurs restoient moins admirateurs et se trouvoient même cho-

qués de la crudité de leurs peintures, tandis qu'eux, fiers de leurs preuves, restoient paisibles et fort semblables à ce brave Picard qui, tranquille, lorsque sa maison brûle, est rassuré parce qu'il a la clef dans sa poche.

Si ces peintres avoient eu le sentiment artistique plus développé, ils auroient senti que l'étude déplacée et mise dans les conditions d'un jour normal, c'est-à-dire éclairée par un jour d'intérieur, perdoit son éclat, parce que ses ombres devenoient insuffisantes pour faire valoir ses lumières, et que d'autre part, ses lumières trop colorées, trop entières, devenoient noires.

C'est alors que la transposition colorative devient nécessaire, c'est alors qu'il faut que l'art remplace la copie, c'est alors qu'il faut être doué.

C'est ce qui fait aussi naître cette guerre incessante de la plèbe artistique, qui, bornée, ne voit que comme le Picard dont je parle, et préfère accuser les artistes véritables de charlatanisme que d'avouer sa niaiserie.

Si dans cette transposition vous voulez donner plus de force aux tons bleutés des ombres, vous tombez de suite dans les tons noirs et plombés, parce que le gris est opaque de sa nature et devient affreux lorsqu'il dépasse un certain degré d'intensité; alors comment faire? Eh bien, vous ferez comme le Claude, vous remplacerez vos bleus ou vos gris par des tons ambrés, et là, où le ton gris ne donne que deux notes vibrantes dans l'octave, le ton ambré lui, vous en donnera huit.

Nous reviendrons encore sur cette question en parlant de notre peintre Decamps, il me sera plus facile de me faire comprendre avec lui parce qu'étant violent dans son parti pris, il est plus explicable.

Tandis que Claude, qui nous occupe, est équilibré avec tant d'art, que le mensonge disparoît et que l'on peut croire qu'il reste complétement sincère à la nature.

Ses intensités coloratives il les rend plus blondes et par conséquent plus claires; mais ce clair ne sera jamais décoloré; il trouve le point

où il faut s'arrêter, et toujours contenu, il a, au plus haut degré le sentiment de la conséquence. Comme la nature même, sa fonction découle d'un principe, et le sien, nous le savons, c'est la lumière du soleil d'où découlent toutes ses valeurs, toutes ses colorations (1); c'est cette lumière féconde qui dore ses tons comme de beaux épis mûrs, cette lumière qui pare, assainit et réchauffe tout, cette lumière qui fait des paysages du Claude des pays enchantés.

Comme je le dis, il est virgilien, il est racinien, il a comme ces deux génies le sentiment de l'*équilibre parfait*.

Cet équilibre, ce joint, cette harmonie, lui donnent son charmant style. Il est euphonique comme les *Bucoliques*; il est scandé comme les vers de *Britannicus*.

(1) Page 22 du 1er volume des *Entretiens*, je traite cette même question.

LE TITIEN

Voici la fin du jour, voici des rayons plus chauds. L'amant, le soleil est venu, la terre s'est livrée à lui, elle l'a gardé tout un jour, ses derniers baisers ont été les plus passionnés. Elle n'a laissé partir l'aimé que lorsqu'il n'était plus qu'une ombre, elle est restée imprégnée de son amour, de sa lumière, elle est comblée, sa molle langueur couve un fruit d'or, c'est l'amante qui a tout pris et complète en l'absence du dépossédé un idéal d'amour impossible, c'est Danaé qui prend l'or et suinte l'or; c'est la maîtresse

absorbante qui a ravi la lumière de l'amant et rayonne de sa lumière.

Tout pétille d'or, tout est flambé d'or, tout est phosphorescent d'or. Tout est éclos, tout est mûr; fleurs et femmes sont savoureuses et attirent les lèvres.

Ces miels, ces sucs, ces voluptés, sont de la lumière condensée.

C'est le Titien qui possède ces ardeurs de courtisane jalouse pour la lumière, il la prend, il la garde; avare de ses richesses il les amoncelle en lui. Ses œuvres semblent contenir tous les trésors de Venise.

De cette union du soleil avec la terre, naissent es splendeurs du sol, la terre sous ces chaudes étreintes devient féconde, et bientôt ses flancs se déchirent, pour laisser surgir les trésors déposés par le Dieu.

C'est le butin, ce sont les paysages du Titien.

Si Danaé personnifie le talent sensuel et riche du maître vénitien, je retrouve encore une femme amoureuse pour symboliser son génie de paysagiste.

Ariane m'apparoît, Ariane abandonnée, n'est-ce pas cette terre abandonnée aussi qui pleure chaque soir son volage amant. Elle s'inonde autant qu'elle peut des rayonnements de sa présence et compare avec humilité ses infimités à l'éclat de celui qu'elle aime; c'est bien l'amante soumise, dévouée et toujours prête, joyeuse d'espérance, innassouvie de réalité, et désespérée de son abandon.

Pauvre fille, pauvre terre momentanément riche par l'amour, tes joyaux d'amoureuse nous éblouissoient, mais à cette heure de désolation et d'oubli de ton être, tu nous livres tes charmes, et nous qui t'aimons dans tes tristesses du soir, nous tes amants craintifs, nous jouissons de nos indiscrétions.

N'est-ce pas? c'est bien cette terre quittée par une lumière que nos yeux ne pouvoient supporter, et qui, vers la fin du jour, chaudement reflétée par une voûte embrasée, devient perceptible à nos regards; cette terre tiédie par l'amour, qui réveille en nous les désirs voluptueux, cette terre courtisane, cette terre abon-

damment pourvue, cette terre aux arbres feuillus, aux gazons veloutés, cette terre pleine de doux ombrages et de nymphes couchées, enfin cette terre qui convie à la volupté (1)!

(1) Je trouve le Titien mieux personnifié dans la courtisane que dans la femme amoureuse ; comme la courtisane, il inspire et ne partage pas. Ses personnages ne fléchissent jamais sous un sentiment, ils résistent à la tendresse comme la cuirasse à l'arquebuse. Ses hommes sont d'airain. Ils excitent l'admiration ou la crainte, et si on ne peut se faire leur confident, on devient facilement leur esclave.

C'est bien encore ce regard d'acier, écho de la cuirasse du cœur, que l'on signale chez la fille de joie, regard que l'on veut attendrir et qui vous dompte toujours ; regard qui fait aimer en maudissant, regard qui vous fait esclave en gardant son éclat et en vous laissant la corvée des larmes.....

ENSEIGNEMENT
SUR LA MANIÈRE DE PEINDRE
DU TITIEN

Le Titien savoit peindre les verts feuillages d'une façon durable, ce qui le prouve, c'est qu'après plus de trois siècles nous les voyons frais comme au sortir de son atelier.

Les arbres du Giorgion sont éclatants aussi comme au premier jour. On rencontre encore des verts admirables dans Van Eyck qui, comme tous les inventeurs avoit (mieux que d'autres) tiré toutes les ressources de son invention.

Vous savez qu'il n'en est pas de même pour l'École bolonaise qui, par ses CARRACHES nous donne des arbres devenus noirs.

L'École hollandaise non moins prime-sautière, et dont les moyens sont plus légers, a plus de chance de conservation, mais cependant elle est loin de donner les garanties du procédé vénitien.

Cherchons ensemble les secrets cachés par l'avare et riche Venise.

Le mystère n'est pas loin, il est dans nos images à deux sous que vous considérez sans doute avec mépris, mais qui contiennent des rouges, des verts, et d'autres tons admirables de force et de beauté. — Mais direz-vous, c'est la couleur pure, lavée, étendue sur un corps ou sur une draperie. — Oui, c'est cela, et c'est là qu'est le secret. — Mais votre secret n'en est pas un, depuis longtemps on fait des grisailles que l'on colore par des glacis, et cela ne donne nullement les qualités coloratives des pages vénitiennes. — Vous avez raison et je vais vous d pourquoi.

Revenons à mon image d'Épinal.

Si je la regarde, je suis frappé de la beauté de ses rouges et généralement de tout ce qui

est teinture d'étoffe, et si je considère encore ses tons de verdure obtenus par une teinte franche, je vois là le principe de colorations merveilleuses.

Comme le principe est bon, jugez de ce qu'il doit devenir dans des mains habiles. Ici, je ne peux ni ne veux m'étendre sur les ressources coloratives des chairs, mais plus tard, en temps et lieu, nous reviendrons sur cette question.

En ce moment nous parlons du paysage, nous cherchons les meilleurs moyens à prendre pour obtenir de beaux feuillages; ainsi donc parlons-en et ne sortons pas de notre thème.

Les verts de belle qualité ne peuvent s'obtenir que par le procédé vénitien qui découle de la coloration de l'image, c'est-à-dire par des couleurs pures ou presque pures, glacées sur des dessous arrêtés dans leur forme et grassement empâtés.

Vous savez que pour obtenir un vert lumineux il faut avoir recours à plusieurs tons, soit le jaune de Naples qui éclaircit un vert quelcon-

que, mais qui cru, dans cette condition, demande l'addition de la laque jaune, ou du jaune indien; si vous croyez utile d'ajouter des gris pour neutraliser votre teinte, et un peu de rouge pour imiter les violacés donnés par la nature, vous voilà embarqué dans une profusion de couleurs qui se combattent, se dévorent et se tuent; de plus, vous sentez encore votre ton qui se décompose sous votre brosse et tourne en huile. — Pourquoi ? c'est que comme je l'ai dit dans le premier volume des *Entretiens*, trois tons diférents apportent dans le mélange un principe maladif et que 4, 5, et 6 font mourir la couleur.

Maintenant parlons des dessous nécessités par cete manière vénitienne. Ce n'est pas, comme on l'a longtemps supposé, une simple grisaille qui ne s'occupe nullement du coloris, bien au contraire, il faut apporter à cette coloration le sentiment coloratif de la vraie peinture et ce n'est, comme vous allez le comprendre, qu'une division ingénieuse des tons nécessaires à la coloration.

En parlant d'un ton de peinture obtenu au premier coup, j'ai dit que la multiplicité des couleurs employées pour sa coloration détruisoit sa santé ; cette multiplicité est évitée dans le procédé italien, parce que les tons dorés composés de jaune de Naples et d'ocre sont placés dessous, et que les glacis, recouvrant ces tons dorés, mais secs, ne se mélangeant plus de façon nuisible, restent séparés, et partant de là, bien portants.

Ainsi, vous le voyez, il faut être coloriste dans les dessous et ajouter à de belles lumières grassement peintes, des ombres et des demi-teintes conséquentes des lumières. Enfin votre paysage ainsi préparé, représentera un pâle paysage d'automne qui, glacé par des couleurs franches mises en très-petite quantité, vous donneront les plus riches teintes.

C'est cette base dont je parle, qui fait croire souvent, que ces admirables pages vénitiennes sont peintes sur des toiles dorées.

Vous devez comprendre après ces explications, que les deux tons colorés du dessous aux-

quels on ajoute les deux tons colorants du dessus, donnent quatre, qui ainsi superposés sont d'une belle qualité et de plus sont viables.

Titien, en terminant avec le pouce, découvroit ses saillies de pâte, il obtenoit par ce procédé une finesse d'exécution qu'il est impossible d'égaler par d'autres moyens.

La simplicité de ce faire laissoit l'artiste tout à sa forme ou à la construction de son tableau, il peignoit avec des tons simplement composés qui ne se flétrissoient jamais et plus tard, content de ses recherches, il étoit tout à ses colorations. De là vient cette force, cette supériorité des Vénitiens sur les autres écoles. La belle tradition flamande est certes très-admirable par son coloris, qui s'obtient au premier coup et d'abondance, mais ce moyen demande une grande franchise dans la façon, car si la forme ne vient pas avec sa coloration, il faut ou laisser la forme incomplète pour ne pas flétrir le ton, ou troubler le coloris pour rétablir la forme (1).

(1) La lumière est mate et l'ombre est transparente. Notre palette a de grandes ressources pour rendre la lumière; ses

N'est-il pas pénible de revoir après quelques années des œuvres qui au début étoient remarquables par la beauté de leur couleur, s'anéantir dans le noir, et c'est là malheureusement le sort réservé à tous nos paysages modernes.

Poussin peut être noir parce qu'il reste dans sa force, par sa grande ordonnance et par ses pages dictées par la philosophie, tandis que le paysagiste, vit surtout, par les côtés agréables ou fleuris; il a donc plus qu'un autre intérêt à s'inquiéter de la conservation de ses colorations.

couleurs épaisses, couvrantes, donnent l'aspect de la *matité* et de la solidité; il n'en est pas de même pour les ombres, qui, nécessitant l'emploi de couleurs plus liquides, laissent transpercer le panneau ou la toile. Si, par le désir de rendre votre exécution plus solide, vous chargez vos ombres, alors, elles deviennent lourdes, elles deviennent opaques et perdent leur caractère distinctif.

Il faut donc, dans la peinture au premier coup, accepter cette inégalité de matière entre l'ombre et la lumière.

Le procédé vénitien échappe à ce défaut originel d'exécution, en peignant et en nourrissant ses dessous, tout est pâteux dans sa préparation et offre à l'œil le même tissu, ce qui donne une base solide aux transparences ajoutées par les glacis et fait que la lumière comme l'ombre semblent empâtées.

Qu'il prenne le Titien pour guide, il ne peut prendre un meilleur tuteur, il trouvera en lui, la beauté du style, la splendeur du coloris, et des garanties de durée pour ses œuvres.

CONCLUSION

DE LA PREMIÈRE PARTIE DE CE LIVRE.

J'ai voulu (avant de vous enseigner sur les moyens d'exécution) vous faire comprendre que l'art de peindre étoit un sublime langage, et que, ce qui faisoit ce qu'on appelle les grands hommes, étoit l'accord des facultés pittoresques unies à la pensée. J'ai voulu vous faire sentir, que c'étoit cette pensée qui donnoit le *style*, c'est-à-dire cette forme volontaire et passionnée qui veut transmettre à autrui son amour.

Les maîtres cutenoit tout, restent encore les maîtres du paysage, ils en possèdent les qualités mères, les qualités bases, les qualités principes, sans lesquelles on ne peut être, sans les-

quelles on ne peut bâtir, sans lesquelles on ne peut se guider.

Les trois grands génies dont je viens de parler donnent les trois grands principes vivifiants de l'art.

Dans CLAUDE LORRAIN, on trouve : l'écho, l'instinct, la jeunesse.

Dans le TITIEN, on voit cet amour sensuel qui renait incessamment de ses ardeurs.

Dans le POUSSIN, on admire; la sagesse, la maturité, l'accomplissement, et le retour au sein de l'Éternel.

LES ANCÊTRES DU PAYSAGE FLAMAND

RUBENS — REMBRANDT.

Ici nous descendons sur terre et nous trouvons deux grands génies passionnés pour les beautés terrestres.

Rubens d'abord, célèbre les richesses de Cérès et de Pomone.

Il s'inquiète de la lumière non en homme qui veut monter jusqu'à elle, mais simplement comme d'un lustre qui l'éclaire, il la veut à profusion pour mieux voir sur terre; bien plus, lorsqu'il a reproduit ce qui le charme, désireux de parer ses trésors, il voile avec de grands ciels gris un soleil qui pourroit lui faire

concurrence et ne s'en sert enfin que comme d'une lampe à réflecteur, et cela, sans plus s'en inquiéter.

Cependant il est poëte, et grand poëte, mais il est solidement planté de ses deux pieds sur terre, et si par hasard, il lui prend fantaisie de faire voltiger l'humanité dans les airs, il la fait si lourde, que l'on sent bien que tôt ou tard il faudra qu'elle retombe.

Il est bien comme ces demi-dieux de la Fable, mieux doués que l'homme, et beaucoup moins élevés que les vrais dieux ; aussi que de faunes, que de naïades... Il s'adresse à Jupiter parfois, mais il l'attire par les talons pour le faire choir sur le globe et lui faire partager ses amours.

Ce robuste convive, ce bout-en-train pittoresque ou pour mieux dire encore, ce joyeux philosophe de la matière semble bien dire : amis, consolons-nous, on prétend que là-haut ils possèdent l'ambroisie, je ne m'en soucie guère. Versez-moi ce rubis liquide que l'on nomme le vin ; à leurs festins riches en nuages, opposons les fruits savoureux de notre bonne terre ; aux

disputes de l'aigre Junon, opposons nos plaisirs faciles; aux noblesses un peu pauvres de ces majestés célestes, opposons nos soies, nos satins, nos velours, nos pierreries, nos mines d'or et d'argent et versez encore; je bois à nos amours, et vous certifie, que nous ne sommes pas les plus mal partagés.

On dit, et même j'ai lu je ne sais où, que Rubens étoit chrétien et qu'il ne se mettoit jamais à peindre sans avoir entendu une messe.—Est-ce bien possible? pour moi je n'y crois pas; — chrétien, oui, mais à la façon d'Henri IV. Chrétien, oui, mais à la façon de certain docteur qui laissoit tomber de sa poche un paroissien pour recevoir dans son escarcelle un cordon plus ou moins bleu; non, non, ce n'est pas là un chrétien, ses toiles m'en disent plus long que toutes les biographies du monde, c'est un païen sublime, c'est le fils bien-aimé de Cérès, qui, par lui, a vu ses plus splendides moissons.

Et l'autre, l'autre, le voyez-vous à part, ce misanthrope gourmet, ce Jean-Jacques de la

peinture qui se délecte avec sa proie ; — approchons-nous pour mieux voir. Peste, ce n'est pas le plus mal partagé. Il me fait l'effet d'être un peu de l'école de ce brave curé qui disoit naïvement à ses convives, que, lorsqu'il avoit du chambertin, il le buvoit tout seul. Voyez avec quelle délicatesse il se sert, et comme ce faux bourru est raffiné, il a par ma foi les meilleurs morceaux et il soupire encore..........

Voyez ce charmant costume de velours et cette chaîne royale, regardez ces belles mains élégantes et ce visage plein de finesse, ce regard pénétrant et cette bouche sensuelle... près de lui, je vois une adorable femme, qui ne sait que faire pour le combler dans ses désirs qui ne sont jamais satisfaits ; — c'est Rembrandt, l'insatiable Rembrandt, cet avare des beautés de la nature, il les enferme dans l'antre de sa pensée et de son cœur. Qui nous dira sa vie qui doit être mystérieuse comme ses toiles ? eh bien ! ses élégants et nombreux portraits de lui-même nous renseigneront bien mieux que tous les griffonnages. Oui, je te vois Rembrandt, je te

devine sensuel et poëte, élégant et sauvage, mystérieux et sensible, mais sous ta discrétion il y a des amours de bien grandes dames ; et tu as su extraire (je n'en doute pas) de ces morceaux de rois tous les sucs que tu savois ravir de la dame nature.

Esprit inquiet et charmant, esprit d'ombre et de lumière, âme en peine qui va de la terre au ciel, ou du ciel à l'enfer, esprit qui, je le suppose, devoit se faire parfois un ciel bien sombre et donner souvent l'enfer aux autres... admirable personnalité, égoïste sublime, qui prend tout, qui absorbe tout, pour diamantiser tout. Abeille de la pensée, creuset magique, faux avare, et vrai génie, qui prend pour rendre au centuple, et dont les œuvres, véritables pierres précieuses, deviennent pour nous des parures éternelles. Je t'aime comme tu as dû être aimé par ceux qui pouvoient assister aux mirages de ton génie. Je t'aime, je t'admire, et moi aussi j'aurois tout supporté de toi.

Revenons au paysage que tu illumines encore. Si avare que tu sois de tes richesses, tu

n'es pas sans en laisser tomber quelques parcelles, elles te sont ravies ou volées, qu'importe, tu ne seras pas appauvri et ces larrons s'appelleront, Ruïsdael, Hobbema, Cuyp et Huysmans.....

Pour le prodigue Rubens, il donne si abondamment; on est si bien habitué à vivre de lui, qu'on croit ne lui rien prendre.....

RUISDAEL,

HOBBÉMA, HUYSMANS, ET CUYP.

Quittons l'immensité pour être tout à la terre avec ces bons Hollandais, qui ne voyent le ciel que par échappée, pour si peu, disent-ils, ce n'est pas la peine de s'en occuper. Du reste les grands nuages gris s'étendent et se ferment au-dessus de leurs têtes comme les volets de leurs boutiques, ils sont sur terre comme ils sont chez eux; lorsque la vente est terminée, et que la porte est close, ils ne sont pas distraits par l'idéal, ils sont bien à ce qu'ils font ou à ce qu'ils doivent faire, ce sont nos pères en fait de réalisme. Voyez ces interminables familles bien vêtues, bien

chaussées, les mains emmanchonnées et leurs fraises irréprochables de blancheur, ils vont chez un compère qui les reçoit aujourd'hui, et qui demain, sera reçu par eux. Ils vont, dis-je, trouver le confort, et l'astre qui rayonne pour eux, est le feu du fourneau; petits ou grands ont un parfum de cuisine, tout suinte la cuisine, tout parle de cuisine, je ne puis voir ces tableaux hollandais sans entendre le cliquetis des assiettes et le murmure des chaudrons; les légumes embarrassent mon passage, les poissons m'incommodent de leur odeur, la brosse qui lave le carreau grince, la cuisinière grogne, le maître mange, la maîtresse se retire au salon pour prendre les verres d'eau sucrée; le soir venu, ils fument et boivent de la bière, ils dorment, ils ronflent, ils se réveillent, vont se distraire à leur kermesse, voyez là des porcs qui lèchent leurs plats, et des concitoyens plus malpropres que ces derniers qui boivent à plein tonneau et tombent ivres morts.

Et tout cela recommence incessamment au bruit des rôtissoires.

Mais revenons à nos moutons ou pour mieux dire à nos paysagistes.

Ruïsdael est vraiment un grand peintre et un peintre poétique, il nous transporte sous ces cieux inclémcnts, sur ces terrains pierreux et arides ; voyez ce buisson sans sève, pas de branches et de feuilles mortes, et ce pauvre diable ratatiné qui donne une si juste idée de la température, et le chien qui se soumet à la promenade hygiénique de son maître, mais qui rêve cuisine aussi... (1) et là, dans cette plaine toute couverte d'ombre par un temps couvert, ces eaux plombées et froides, qui gèlent ces baigneurs transis ; cependant au loin une traînée lumineuse et fugitive, et sur le premier plan un homme à cheval, enveloppé de son manteau trempé de pluie, il va traverser ce pont, et là-bas, derrière ce monticule, des maisons, des cheminées fumantes, des cuisines... (2). Vite, vite, mon brave voyageur, hâte le pas de ta monture.....

(1) Composition *du Buisson*.
(2) Composition de la *Plaine* et du *pont*.

Hobbéma, tout aussi peintre, est plus réaliste encore, sa pâte est ferme et bien triturée, ses glacis sont riches et ses roux sont fins ; cuisinier pittoresque, il exécute un morceau de nature comme personne, dresse et sert chaud. On regarde où l'on mange avec bonheur, car la cuisine est bonne, et l'on voit avec ce peintre qu'il ne suffit pas d'avoir de bons éléments, mais qu'il faut encore les accommoder.

Prenez, je vous prie, ce que je dis au sérieux et n'allez pas croire que je plaisante. Ces peintres sont friants de nature; ils s'en lèchent les doigts et donnent envie d'en manger; aussi, ils ont les yeux sains et l'estomac bon; ce sont de brillantes organisations matérielles.

Si parfois leurs œuvres sont poétiques, cela n'émane pas d'eux, mais des modèles représentés par eux. Ils sont portraitistes, et ont ce charme de nous reporter, au temps, aux choses et aux individus.

Cuyp est l'éleveur naïf qui fournit le bétail. Un peu semblable aux animaux qu'il représente,

en a la force et la rusticité. C'est toujours, comme vous le voyez, l'art de l'œil, l'esprit n'y est pour rien; concentrés qu'ils sont dans l'exécution pittoresque, ils arrivent à une merveilleuse facture (1).

(1) J'ai connu un amateur passionné de cette peinture hollandaise, ou de celle qui cherchoit à lui ressembler. Ce fin connoisseur étoit un célèbre cuisinier et ses profits lui permettoient de satisfaire ses goûts artistiques. Homme modeste et de bon sens; il demandoit à l'artiste auquel il commandoit un tableau, la permission d'assister à son exécution, pour cela, il se tenoit dans un des coins de l'atelier avec l'immobilité du pêcheur à la ligne; mais à un certain moment, il se levoit comme un illuminé, arrêtoit le peintre dans son travail en lui disant : Cuit à point. Et cet homme, vraiment né rôtisseur, ne se trompoit jamais.

O sublime école hollandaise! tu avois trouvé un amateur digne de toi !...

RÉFLEXION.

Vous trouverez sans doute que je traite avec beaucoup de légèreté ces grands paysagistes. Quoi, direz-vous, parler comme cela de Ruisdaël, de Huysmans et de tant d'autres Flamands que nous tenons en haute estime ? — Eh bien, oui, il faut bien avouer des vérités lorsqu'elles sont découvertes par une longue pratique et de mures réflexions. J'exagère, c'est vrai, mais c'est pour mieux me faire comprendre, car je suis un peu comme vous, et peut-être plus que vous, sincèrement admirateur de ce que j'attaque, je tranche, je divise, et suis incisif comme le

bistouri bienfaisant que l'on peut maudire un instant, mais que l'on bénit les longs jours qu'il a su conserver.

Comme je le dis, je divise, je sépare la matière de l'esprit; maintenant que cette division est faite, je reconnoîtrai avec vous, la part de génie et d'idéalité de ceux que je range du côté de la matière. Les degrés rétablis, je puis être juste, impartial, mais si un mortel vient dans la compagnie de mes dieux, il fait tache et je l'éloigne.

On juge imparfaitement les productions de l'art, parce que ce langage de l'image est perceptible à peu d'intelligences, on confond volontiers son côté matériel avec son idéalité, et l'on a parfois l'outrecuidance de croire, que la part de pensée qu'on lui prête, est bien plus celle du littérateur critique que celle du peintre; que l'œuvre de l'artiste est un prétexte, tandis que la poésie de l'admirateur est un fait. Infamie brutale et vaniteuse, qui ne sait pas, que la pensée peinte se voile, et ajoute la pudeur à sa force.

Ces mauvais jugements font tout confondre et associent le Poussin à Ruisdaël, on ne voit entre eux qu'une différence de façon et de choix; oui, la façon et le choix sont différents, mais ce qui diffère bien plus, c'est la valeur intellectuelle des deux êtres, l'un est un génie de premier ordre, et l'autre n'est qu'un grand talent. L'un, a tous les dehors de la puissance créative, l'autre, toutes les apparences d'une élégante servitude. La grande âme de Poussin discipline le monde à l'unisson de ses pensées, tandis que la terre soumet Ruisdaël à ses caprices. Enfin l'un est un dieu et l'autre n'est qu'un homme.

Les peintres impriment leurs âmes dans leurs tableaux, elles sont incrustées dans leurs toiles et semblables à la signature faite dans la pâte.

Pour moi, la toile peinte et son auteur ne font qu'un, c'est cette fréquentation de l'artiste par son œuvre qui me rend odieux certains talents.

Il y a des tableaux admirablement faits qui me parlent bête et je ne puis les souffrir. Que me font à moi les choses parfaitement imitées?

Si bien que fasse le peintre il ne fera jamais mieux que la glace qui représente exactement l'objet, cela me donne un spectacle vulgaire, sans esprit, sans passion, sans amour; l'art n'a pas encore animé l'image de son flambeau.

Eh bien, l'image de la glace, c'est l'opération flamande qui donne des résultats curieux, précieux même, elle rend la nature mais ne la célèbre pas. Ces bons gros Flamands ont pris la monnaie courante de l'art, cela allait très-bien avec leurs goûts commerciaux, ils n'ont jamais vu beaucoup plus loin que 2 et 2 font 4, mais cette arithmétique est positive, elle n'égare pas et enrichit.

Aujourd'hui nous avons la contrefaçon belge qui reflète à son tour le reflet flamand. Chez ces derniers on admiroit des femmes habillées de satin banc, dans le reflet belge, qui retourne l'image, nous voyons du satin blanc habillé en femme. Chez nos bons Flamands le corps avoit assoupi l'âme, mais l'homme nous étoit resté avec ses amours et ses mœurs; dans le reflet

belge l'habit a tué l'homme et la contrefaçon ne nous donne plus que la pelure.

Notre bourgeoisie française qui, par ses goûts spéculatifs a de grandes sympathies flamandes, nous a rapporté cette peinture comme on rapporte la peste, elle est inoculée aujourd'hui dans le sang français, et nous sommes, c'est triste à dire, très-EMBELGIQUÉS.

Poussons un gros soupir et revenons à ce qui nous occupe.

Je disois donc, ou je voulois dire, que la glace qui réfléchissoit l'image représentoit l'art matériel, et que l'art animé par l'esprit, la passion et l'amour, étoit celui de l'idéalité, c'est-à-dire L'ART VÉRITABLE.

Il est évident que l'âme ardente ne peut se traduire que par la représentation de l'âme. Raphaël a besoin des plus belles âmes pour manifester la sienne, mais ce qu'il est curieux de signaler, c'est la splendeur intellectuelle qui anime tous ces beaux portraits de la renaissance qui paroissent dotés d'âmes par leurs auteurs, et nous pouvons, sans crainte de nous

tromper, admirer en leurs personnages, l'âme Titien, l'âme Véronèse, l'âme Rubens, l'âme Rembrandt, etc.

Il vous semble, n'est-ce pas, que je sors de mon sujet en retombant, comme je le fais, dans l'Ecole italienne; si j'y retombe, c'est que parmi tous ces Flamands, je vois des Italiens, ou des Flamands dignes d'être Italiens.

Huysmans — Ruisdaël — Hobbema et Cuyp sont de l'Ecole italienne, comme Téniers par son esprit appartient à l'Ecole française.

Ce qui est flamand, c'est ce qui est lourd et tombe au fond de l'art, c'est cette fonction épaisse qui n'invente jamais et reproduit toujours, vous voyez que cela mène tout droit à la contrefaçon.

Les maîtres que je viens de nommer sont de nobles exceptions dans ce domaine de la matière, il y a chez eux choix et choix poétique dans le butin matériel qu'ils exploitent, de plus, les styles Rubens et Rembrandt transfigurent ces paysagistes hollandais qui, étayés par ces grands hommes deviennent des peintres de premier ordre dans leur spécialité.

ENSEIGNEMENT
SUR L'ART DE PEINDRE
DES PEINTRES
FLAMANDS ET HOLLANDAIS.

Ces peintres amoureux de la réalité sont précieux pour l'étudiant qui comprendra facilement ces initiateurs réflétés par le grand art.

Le débutant est comme l'enfant qui ne voit que le présent, tandis que la base, le principe, la chose dépouillée de ses détails, est l'opération du philosophe ou du maître. Cette opération quoique simple dénature l'objet et trouble celui qui ne comprend pas encore.

Voilà pourquoi les maîtres secondaires sont excellents à étudier, ils restent dans le domaine du réel et cependant ils aident à comprendre

ce qu'ils comprennent déjà beaucoup mieux que la moyenne artistique.

Ruisdaël par le choix de ses effets gris arrive à une vérité d'imitation véritablement merveilleuse, il éloigne l'impossible, et prend le possible pour le rendre parfait; aussi arbres, terrains et ciels sont si vrais, que l'étudiant passera de l'étude de ses tableaux à l'étude de la nature s'en trop s'en apercevoir; ce maître n'a contre lui que les ravages du temps qui ont rendu ses arbres un peu roux et noirs ce qui, selon une expression très-juste d'un de nos peintres, leur donne la teinte du persil frit, image vraie, qui ne diminue en rien le mérite de ce grand peintre. Si Ruisdaël avait peint avec les précautions vénitiennes, nous aurions aujourd'hui ses tableaux dans toute leur fraîcheur; si la coloration de ses arbres a changé, la broderie est restée la même, et je crois pouvoir dire que comme légèreté c'est la nature décalquée. Il en est de même pour ses eaux, elles sont limpides ou troubles, mais ce sont de véritables eaux qui reflètent et désaltèrent.

A tout ce précieux d'exécution il savait faire une ingénieuse distribution de ses vigueurs et de ses lumières, lumière ou soleil très-ménagé, c'est un point, un diamant lumineux, qui vient activer les beaux gris ardoisés de ses ciels.

Nous pouvons l'admirer encore dans ses plaines zébrées de moisson; comme les teintes en sont généralement pâles et dorées, elles ont été obtenues par des combinaisons simples pour la coloration, c'est ce qui donne leur conservation.

Admirons encore son faire léger et franc, sa touche qui sait rendre l'objet dans sa forme et sa couleur, touche créatrice qui fonctionne à coup de nature, main sensible, qui paroit dirigée par le vent qui agite les feuillages qu'il peint.

Hobbema, moins poëte, apporte toute sa sève à sa facture robuste, il fait moins rêver que Ruisdaël, mais il étonne davantage.

Huysmans est un peintre bien singulier, je dirai même, bien déplacé au milieu de ces Flamands bourgeois. Il est rude, il est sauvage, et paroît fuir ses concitoyens pour se cacher dans ces épaisses forêts où la lumière pénètre peu.

Du ciel à peine il le reçoit comme à regret dans son œuvre. Aussi, ce ciel est-il brutal et grognon comme un être maltraité. Ses nuages sont de la famille de Salvator. Ses grands arbres sombres me paroissent avoir des ombrages peu rassurants. On rêve crime et fantôme, on s'approche pour découvrir quelque mystère effrayant, et... ô suprise! on voit quelques bûcherons débitant des bouleaux abattus; puis une ménagère, bien flamande, accompagnée de sa vache qu'elle fait boire dans une mare. Si l'on cherchoit bien on trouveroit encore de prosaïques canards, et là, au fond de ce chemin ombreux, cette maisonnette que l'on prendroit pour celle de l'ogre du petit Poucet, si l'on n'étoit déjà très-rassuré, doit contenir ce faux Flamand, ce solitaire qui nom Huysmans.

Il a, la patine espagnole, et semble avoir vécu dans l'intimité du terrible Ribera ; sa peinture est empâtée, solide ; il paroît ignorer les frottis de son école nationale. C'est un vrai et beau peintre, et comme toujours, peignant les tons verts sans précaution ; ces verts ont noirci ; ce

changement, amené par le temps, n'a pas nui aux tableaux de ce maître; au contraire, les feuillages atténués et enveloppés dans une localité sombre, prennent un grand caractère, et comme tout est dans tout, je suppose, à l'inspection des figures qui sont très-bien traitées, mais vulgaires, que ses forêts étoient moins poétiques à leur naissance.

Parlons maintenant de ce brave Cuyp, de ce bon garçon, de cet excellent travailleur, de ce sain campagnard, de cet ami des bœufs, de ce laboureur de la peinture, qui arrose ses sillons de ses sueurs; oui, c'est toi qui fais germer le bon grain; oui, c'est toi qui pourvois à nos besoins d'existence; oui, je te vénère; oui, je t'estime, mais permets-moi de ne pas te fréquenter; car je suis un corrompu de la grande ville, qui préfère la conversation de mes concitoyens aux beuglements de tes amis; je sais que c'est moins sain, que c'est moins vertueux, mais qu'y faire; je crois, moi, que lorsqu'on a un vice, le meilleur est encore de s'en accommoder.

Cependant, je comprends que pour les mala-

des de la peinture on les mette au Cuyp comme on met au lait d'ânesse. Ce bœuf nourricier peut être salutaire, il peut entraîner le peintre dans un labourage de nature, excellent pour sa santé pittoresque, et rendre à la vie, celui qui se seroit étiolé sans le secours de sa rusticité.

Rendons aussi à César ce qui est à César, et à Cuyp ce qui est à Cuyp, et avouons qu'il a fait des morceaux de peinture superbes, que l'on n'est pas plus vrai et plus sincère par l'œil, que jamais l'œil humain n'a mieux reflété la nature, que l'œil de ce brave Cuyp, devait être grand, gros, limpide et bien semblable à celui du bœuf; que de plus, cet œil devait être à l'intérieur étamé comme nos glaces de Saint-Gobin; mais malgré tous ces avantages, j'avoue à ma honte que cet homme glace, que cet homme œil, que cet homme bœuf, m'est bien anthipatique (1).

(1) Cette opération terre à terre fait, des organisations les plus lourdes, les meilleurs peintres hollandais. On ne peut se dissimuler que Berghem est plus intelligent que Cuyp, son faire est plus habile que celui de ce dernier, son imagination plus vive, sa touche plus spirituelle, tout dénote dans ses œuvres un esprit actif mis au service de la matière; aussi il s'emporte, la copie

Sa manière de peindre n'est pas conçue et volontairement exprimée ; non ; sa volonté, à lui, c'est de rendre ce qu'il voit ; il cherche, il balbutie, il retouche et arrive à son but. Il est, par ses aspirations, de la famille du Dominiquin, patient et tenace comme lui ; tous deux obtiennent des résultats analogues, quoi qu'appartenant à des écoles différentes.

Ces deux natures laborieuses reflètent les grands artistes de leur temps. Rembrandt se manifeste en Cuyp, comme Raphaël en Dominiquin.

Je m'aperçois que je tourne toujours dans le même cercle, et que mon prétendu enseignement sur la manière de peindre des peintres flamands et hollandais, se borne à une simple appréciation de leurs talents.

trop servile l'entrave, et le voilà s'affranchissant des liens de la servitude, il laisse courir sa main et ne fait plus que se souvenir de ce qu'il copioit. Cet écart le fait dérailler de la sérieuse peinture, et son intelligence qui le libère le prive des bienfaits de l'esclavage. Cuyp, d'un esprit plus obtus creuse son sillon comme le bœuf, il restera copiste, il restera Flamand, et cette obéissance bestiale donnera des résultats très-supérieurs à la peinture de Berghem.

C'est qu'il est difficile de parler d'une façon de peindre qui consiste à reproduire ce que les yeux perçoivent. Cette action n'est ni intelligente, ni savante, elle est purement instinctive.

Les artistes de la Grèce, qui n'avoient rien de commun avec les Hollandais qui nous occupent, avoient repoussé l'imitation exacte comme chose indigne; ils avoient compris que l'art devait être une explication des beautés de la nature; aussi leur but étoit-il d'atteindre à l'expression de la plus grande beauté.

On comprend bien, devant ces sublimes statues de l'antiquité, la haute portée intellectuelle de ceux qui les produisoient, et nous comprenons aussi que celui qui créoit le JUPITER OLYMPIEN, pouvoit quitter le ciseau du sculpteur pour enseigner la philosophie (1).

La Renaissance cherche, comme la Grèce, l'expression de la beauté; elle s'aide de ses devanciers en ajoutant à son butin les poésies du

(1) Platon, fils de sculpteur, étoit sculpteur lui même.

christianisme, et nous voyons surgir de ces tendances élevées une humanité épurée qui, prosternée aux pieds de l'Éternel, semble implorer son admission au séjour des bienheureux.

Poussin, ce sage de la Grèce, qui se fait disciple de Jésus, met au monde la peinture parlante (1); avec lui, les formes et les couleurs deviennent des mots, et ses tableaux, comme des livres ouverts, sont compréhensibles par un seul regard.

Mais voici un art qui se contente de la réalité repoussée par les artistes de la Grèce; cet art, impuissant à parler, ne veut que copier. C'est alors que l'ouvrier succède au poëte.

À quoi bon, dit le Flamand, m'embarrasser d'un monde de pensées que je ne comprends guère ou d'une épuration de style que je ne comprendrois pas; ce que je sais, moi, c'est qu'un chat est un chat et qu'un bourgeois est un bourgeois, et sans me mettre la cervelle à la torture, je reproduirai chat, chiens, poules et bourgeois.

(1) Expression employée par le Poussin.

Mais direz-vous, le bourgeois est vulgaire, il n'a rien d'intéressant, il est anti-poétique, et ce n'est véritablement qu'un magot détestable dans le domaine de l'art... Ta, ta, ta! répondra le Flamand, ces magots se trouvent plus beaux que les dieux de l'Olyme, et sont très-semblables à la chouette de la Fable, qui ne voit au monde rien de plus beau que ses enfants ; pensez-vous qu'ils diront, en voyant leur pourtraicture, ceci est niais et vulgaire comme nous, ou, voici qui représente parfaitement nos types bâtards et nos occupations oiseuses; c'est petit comme nous, mesquin comme nous, ennuyeux comme nous, et le peintre qui nous représente si bien, doit être aussi nul que nous. Détrompez-vous, ils se trouveront superbes, nobles, majestueux, spirituels, parce qu'ils se reconnoîtront. Moi, rusé Flamand, je n'aurai eu que la peine de descendre jusqu'à eux, et je serai choyé, payé, honoré par ce monde emplumé qui fuit le dieu Phœbus.

Voilà, je crois, la vraie profession de foi flamande.

Je pense à ce beau portrait de Rembrandt, qui est dans notre galerie du Louvre ; je revois et j'admire par le souvenir les yeux du maître, si merveilleusement représentés. Rappelez-vous comme moi, ce clignement presque imperceptible de l'œil, qui témoigne de la justesse de son regard ; là est toute l'opération flamande.

Tous ces peintres visent la nature comme l'archer vise son but. Rembrandt, fin tireur, abat sous nos yeux des morceaux vivants, qui restent par son pinceau, fixés pour l'éternité, et la poésie incontestable de ses magiques toiles, appartient plus à la nature même, qu'au peintre qui semble l'avoir créée.

Cela ne diminue en rien mon admiration pour ce grand maître, parce que je sais que tout ce qui s'élève arrive au même degré de perfection. Rembrandt monte à l'idéalité par sa finesse de perception, comme Raphaël arrive à la beauté de l'exécution par son culte de l'idéalité.

Au reste, mes observations du moment ne portent nullement sur ces génies universels qui,

par leur grandeur, échappent à toutes classifications.

Ici nous touchons du doigt à la question artistique la plus grave.

Nous voyons l'apogée de l'esprit humain produire l'art grec et celui de la Renaissance (1), et nous voyons aussi l'absence de la pensée ou l'intelligence vulgaire qui, appliquée à la copie servile, donne l'art hollandais.

Il y a donc deux parts bien distinctes dans ce domaine de l'art de peindre, l'une spirituelle, l'autre matérielle.

La part flamande, qui est toute de matérialité, est, aux idéalistes, ce que sont les musiciens exécutants aux compositeurs.

On peut être habile peintre matérialiste, et être aussi, parfaitement stupide. Ces artistes ont l'esprit des mains comme les danseurs ont l'esprit des pieds, c'est une aptitude curieuse, rare parfois, qui n'a rien de commun avec l'intelligence.

(1) Je veux parler de la belle période qui commence avec Fiesole et se termine avec la vie de Michel-Ange.

Ceci me rappelle l'étonnement de certains amateurs qui, croyant trouver des hommes supérieurs dans les peintres copistes qu'ils admiroient, ne trouvoient souvent en eux que des ouvriers laborieux qui paroissoient d'autant plus nuls qu'ils avoient été rêvé intelligents.

J'ai parlé des expressions d'âme des grands artistes de l'antiquité et de la Renaissance; le peintre matérialiste ou copiste les ignore, il les nie, et, selon ses appétits, il va :

Aux BÊTES, aux CHOUX, aux BOURGEOIS, aux HERBAGES.

Quant à la manière de peindre des Flamands et des Hollandais, on peut la rendre par cette courte phrase :

ILS PEIGNENT CE QU'ILS VOYENT.

SALVATOR-ROSA.

QUI EST UNE GRANDE EXCEPTION.

Malgré les classements, vous avez vu des talents qui, quoique appartenant à l'école flamande, sembloient déclassés dans son sein ; ces talents sont parfois des enrôlés volontaires sous d'autres drapeaux ; parfois aussi c'est le génie qui les déclasse et les rend universels.

Voici une puissante personnalité qui appartient à l'Italie, mais qui, à son tour, manifeste des sympathies bien vives pour l'École espagnole.

Elle n'a rien de la placidité romaine, ni de la somptuosité vénitienne. Rien dans ce peintre ne peut faire supposer qu'il est d'un pays inondé

de soleil, de ce beau pays de Naples qui ajoute à son doux climat ce calorifère gigantesque, que l'on nomme le Vésuve.

Sa peinture est blafarde, sa lumière n'est pas celle du bienfaisant soleil, mais bien celle donnée par des éclats d'armure ; elle est froide et incisive et vous perce la vue.

L'artiste dont je parle, semble farouche, batailleur ; ce caractère violent a-t-il fui son sol natal ? c'est probable. Alors où a-t-il vécu ? quelle contrée bouleversée a-t-il parcouru ? quels sont les écueils sinistres sur lesquels il est venu échouer ? A son tempérament ombrageux, paroissent s'ajouter les rancunes de la persécution, la révolte, le défi à l'ennemi, le refuge dans les demeures inaccessibles...

Ce peintre, irascible et volcanique, crée une nature pâle de fureur qui fait éclater ses orages, ses torrents de pluie amènent l'inondation et ses désastres, les eaux se retirent et laissent à nu la terre désolée, les moissons perdues ; la montagne, si belle, si parée, n'a plus ses richesses, elle est dénudée comme une carcasse ; le sol,

raviné et soulevé, découvre un squelette humain, l'horreur, fait découvrir l'horrible... Entendez-vous ces cris rauques, ces coassements; regardez ce vautour qui se repaît de victimes; cet être étrange, farouche et fier qui aide à la destruction, cette mission vivante du meurtre; entendez-vous encore ce coup de feu, éclair qui va donner la mort à qui l'a donnée (1); voyez ces nuages convulsionnés par la foudre... Eh bien ! c'est Salvator, c'est ce peintre vautour, c'est ce spadassin de la peinture qui frappe sa touche comme on frappe du stilet.

(1) Composition où un brigand abat un aigle.

RÉFLEXION

SUR SALVATOR-ROSA.

On dit, le style c'est l'homme. Rien n'est plus faux, parce que, si le style étoit l'homme, l'homme seroit aussi le style, et j'ai vu en assez grand nombre, de ces êtres doués par d'heureux physiques qui paraissoient promettre beaucoup et qui ne donnoient rien, par cette raison qu'il y a deux choses bien distinctes et bien divisées, qui sont l'âme et le corps.

L'âme grande (qui donne le grand esprit) peut résider dans un corps chétif, étiolé, infirme; cet être, mal organisé matériellement, souffre, il est inquiet et par conséquent souvent injuste.

Je veux bien avouer que le voisinage de sa force d'âme le rendra meilleur, mais cette atténuation du mauvais ne le fera pas disparoître entièrement, et il nous restera toujours les côtés défectueux d'une matière mal équilibrée.

Il faut donc à l'esprit un corps suffisant pour qu'il ne soit pas gêné dans sa fonction.

Si au contraire, cette matière est complète, elle fera pencher la balance de son côté, et nous aurons cette égalité d'humeur de l'être bien portant, un teint riche, un corps imposant, des yeux limpides qui sembleront faire jaillir la pensée. Enfin l'enseigne corps, promettra beaucoup, et cependant nous n'aurons souvent dans celui-là, que l'étoffe d'un laquais.

Cette fameuse formule du style qui est l'homme, paroît avoir été inventée pour les écrivains; là, elle est encore plus fausse. Si nous prenons un homme de génie, nous aurons un être passionné qui, pour son œuvre, dépensera tout ce qu'il a d'âme en lui, et ne cessera de fonctionner intellectuellement que lorsqu'il se sentira complétement vide de pensée (ou d'âme si vous l'aimez

mieux), et ne donnera en dehors de sa production que la cendre d'un feu disparu.

Eh bien! ce corps, cet homme à l'état de guenille, cet être pressuré de pensées qui pour un moment n'a plus de sève, c'est Rousseau, c'est Bernardin de Saint-Pierre, c'est notre romancier Balzac, ce génie singulier qui, ayant tout dépensé pour son œuvre, ne livroit à ses amis qu'une matière dégagée de tout esprit.

Cependant, cet homme vide, ce coffre à esprit envolé, cette fange pressurée, c'est un être humain qui appartient à celui qui contient par instant la flamme sacrée.

Ce producteur a fait division de son corps et de son âme; l'âme est passée dans le livre, et le corps, lui, roule dans le monde où il se trouve convenablement placé.

Que devient votre assimilation du style à l'homme, puisque le style est l'esprit et que l'esprit peut se détacher de ce qu'on appelle l'homme.

Alors, il faudroit dire, pour avoir plus de raison : *le style est l'esprit de l'homme.*

La belle affaire, direz-vous, autant dire le style est le style? Oui, bravo, je vous approuve et je vois avec plaisir que vous revenez au vrai, que dans cette voie vous cesserez d'être les émules de monsieur Prudhomme, qui dit trop brillamment que le sabre qu'on lui présente est le plus beau jour de sa vie.

Vous allez voir, que ce n'est pas sans raison que je fais le procès à cette pensée exprimée d'une façon si redondante.

Cela nous amène tout doucement à des jugements consacrés, qui ne sont pas moins erronés et qui viennent aussi d'une appréciation trop superficielle.

On dit aussi, Rembrandt est un avare.

Quoi! cet amant passionné des trésors de la nature, est, par le fait d'un figuré brutal et mal expliqué, confondu avec l'infâme usure, et l'on fait encore de notre fier et élégant Salvator Rose un spadassin!

Quel jugement! quelle iniquité!

Les choses ainsi posées, les écrivains prennent leurs ébats et nous montrent Rembrandt, vieux,

sauvage, entassant dans des tonneaux son or et ses richesses, lesquels tonneaux s'entassent à leur tour dans des caves bien sombres dont l'entrée est gardée par le plus sombre Rembrandt.

Salvator, lui (toujours suivant messieurs les romanciers), vivoit avec les brigands et détroussoit les passants entre la poire et le fromage.

Tout cela est niais, tout cela est mensonger, et j'espère faire comprendre comment cette tradition s'est formée.

Revenons entièrement à Salvator, et rappelez-vous l'image que je fais de son talent; là, on pourroit dire si le style étoit vraiment l'homme, que ce peintre étoit un malfaiteur, et c'est sans doute pour obéir à cette logique prudhommesque que l'on a doté notre charmant Salvator d'un rôle aussi odieux.

Mais moi, conséquent à ma manière de voir qui n'est pas celle reçue, je dirai qu'un esprit n'est pas un homme, et que la forme que prend cet esprit pour se manifester ou pour se matérialiser, n'est pas l'esprit même.

J'ai dit, que ce qui ressortoit des œuvres de

ce maître, étoient la révolte et le sentiment terrible de la destruction.

La révolte, prise au bas de l'échelle, est l'insoumission aux conventions sociales les plus élémentaires, soit, l'impôt éludé qui est la contrebande, soit le braconnage, soit le refus de servir sous les drapeaux, enfin l'insubordination.

Voyons maintenant ce que donne l'insoumission dans le domaine de l'esprit.

Elle donne, l'affranchissement par la volonté, elle donne, le contrôle et le refus du consacré par le temps ou par l'habitude ; enfin elle donne l'indépendance de la pensée, qui donne à son tour, des révoltés, des insoumis, qui s'appellent Voltaire et Rousseau, dans le domaine de la philosophie ; Byron, Gœthe, Hugo, dans le domaine poétique.

Ainsi, vous le voyez, notre grand peintre n'est pas un spadassin, il ne vit pas sur les grands chemins en compagnie de corbeaux humains ou inhumains ; non, non, il est sceptique, il est railleur, et tue, par le ridicule, la bêtise qu'il raille. De son style tranchant il sait se frayer un

chemin qui rend la vérité plus abordable, aussi est-il applaudi des intelligents, et blâmé par les sots, qui, blessés dans leurs habitudes mensongères, se vengent en le traitant de scélérat et en l'associant volontiers aux malfaiteurs vulgaires.

Et je finis en disant, que ce contrebandier de la pensée partage la persécution de ses devanciers, dont le plus anciennement connu s'appeloit SOCRATE.

ENSEIGNEMENT

SUR LA MANIÈRE DE PEINDRE

DE SALVATOR-ROSA.

Celui qui nous occupe est un grand peintre, il possède à fond ses moyens d'exécution, sa touche est précise, elle est voulue; semblable au maître d'armes, il a des bottes secrètes irrésistibles, qui portent, entament, et vont jusqu'à l'os.

Ce n'est pas sans raison que je dis jusqu'à l'os, parce que la pénétration de cet artiste fouille jusqu'à la base, jusqu'aux fondations. Il s'inquiète peu de ce qui recouvre les êtres, et les choses. Les parures du feuillage comme les charmes de la chair sont négligées par lui ou ne jouent qu'un rôle secondaire.

Autant Rubens est amoureux des exubérances de la vie, autant Salvator est âpre à ce qui la dépouille. L'un, la pare des fleurs de la santé, l'autre, la dévoile dans ses bases constructives.

Hommes, arbres, terrains, vallées, montagnes, sont par lui disséqués.

Sa facture est audacieuse, délibérée, sa brosse est créatrice, elle court et s'emporte avec sa pensée, elle ne connoît pas de barrières, elle ne connoît pas de limites. Cet artiste n'est pas comme beaucoup de peintres, asservis par la copie, parce qu'ayant en lui un monde qu'il s'est assimilé par sa haute intelligence, il produit sans entraves et plane comme l'aigle.

C'est le vrai créateur, c'est le vrai génie qui porte et emporte avec lui ses secrets de créations.

Pour peindre comme Salvator il faudroit avoir son âme, aussi est-il impossible pour l'étudiant qui ne le comprendroit pas et qui s'égareroit dans une interprétation exceptionnelle qui s'éloigne de la vérité matérielle.

Il est du nombre de ces grands artistes qu'on ne doit jamais copier, mais que l'on ne sauroit trop regarder. C'est un oseur, qui briseroit celui qui voudroit le suivre, mais qui peut exalter celui qui contemple son vol audacieux.

DU PAYSAGE MODERNE.

Comme toujours le paysage moderne naît de la décadence de la peinture.

Je vais, pour bien vous le faire comprendre, jeter un rapide coup d'œil sur le grand art de la révolution qui est né de la philosophie.

J.-J. Rousseau par son HÉLOÏSE enflamme tous les cœurs. Ces aveux étranges et profonds de ce livre des CONFESSIONS sont partagés par l'humanité entière qui se relève meilleure de cet acte d'humilité.

On retourne à la saine vérité, l'âme se manifeste en l'homme, tout s'épure, la correction

apparoît, l'équilibre, la justice, le droit; il se foit une lumière qui éclaire, on voit, on veut, on marche.

Greuze revient à la nature, à la vraie mère qui allaite son nouveau-né, aux chastes amours, à la famille. Sa mission semble être accomplie avec son accordée de village qui va quitter ses jeunes sœurs pour entrer dans une vie nouvelle pleine d'espérance et de tendresses rêvées.

C'est bien la famille tout entière avec ses précédents d'ordre, d'économie, et sa transmission de devoirs à accomplir, les ancêtres qui terminent, les enfants qui recommencent, jeunes, frais, dispos, pour protéger à leur tour ceux qui ont étayé leur bonheur.

Mais le vent souffle, l'orage éclate, la famille est menacée, l'homme se lève, il sangle ses reins, prend ses armes, il rassure les siens, puis un baiser à sa jeune compagne et... il part... c'est 1792. C'est l'ardeur pour défendre ce qu'on aime, c'est le tableau des HORACES...

David, ne quittera plus cette période héroïque;

après l'appel aux armes, l'appel à la concorde par les SABINES, après l'excitation à la défense du sol par les THERMOPILES, nous verrons la soumission au sacrifice, par la MORT DE SOCRATE. Et pour couronnement de son œuvre, l'exaltation de notre propre gloire si merveilleusement continué par Antoine Gros; enfin la chute de la nation géante, le naufrage, les éléments indomptables, la foudre, Géricault paroît pour peindre cette sublime défaite et tombe lui aussi comme foudroyé.

Vous remarquerez que, depuis la naissance par Greuze, jusqu'à la mort par Géricault, nous avons l'image de ce temps guidé par le flambeau de la philosophie.

Ce flambeau s'éteint, ou semble s'éteindre, car nous sommes en 1816 ; je m'éveille à la vie, et je vois tout enfant, des missions, des processions, des congrégations ; 1821 arrive, j'avois alors cinq ans et je me rappelle un étrange orage humain : les portes étoient ouvertes et fermées avec violence, et, à mes oreilles les paroles prononcées, basses, et haletantes, gémissoient

comme le vent; parfois, je voyois ceux que je connaissois, se tordre de douleur dans leurs sanglots, tout cela étoit né d'un souffle, d'une triste nouvelle qui apprenoit (je le sus plus tard) que le grand guide étoit mort. Moi effrayé sans trop savoir pourquoi, je sortois de nos maisons et je voyois dehors, des missions, des processions, des congrégations.

1830. On se soulève, nos ateliers sont fermés, j'ai quinze ans, je suis la foule armée... On crie victoire! et je sais, qu'on voyoit alors, moins de missions, moins de processions, moins de congrégations.

Voilà comment, nous, les enfants du peuple nous fûmes bercés, il nous sembloit que tout ce qui s'étoit accompli étoit de justes représailles et lorsque nous pûmes penser écrire, ou peindre, nous fûmes les interprètes sincères de ce que nous avions ressenti.

Je peignis les *Romains de la décadence* qui furent un écho de notre École nationale. Comme tout écho, cette œuvre fut affaiblie,

mais sa parenté avec la grande tradition française assure sa durée.

Que l'on me pardonne ce jugement sur moi-même, mais l'on remarquera que la réaction du vieux monde nous dépouille incessamment de ce que nous méritons et que nous, pauvres diables de démagogues (c'est le nom qu'on nous donne), (1) nous pouvons nous rendre parfois la justice qui nous est refusée.

Revenons aux paysages.

Sous la Restauration on peindra encore, mais on ne pensera plus. Le paysage historique fera son apparition pour nous montrer des dieux ou des Romains insignifiants, on élèvera à la brochette de jeunes bébés qui se draperont dans la peau de lion de notre sublime Poussin, mais qui la porteront si mal, cette terrible enveloppe, qu'on la prendra pour la peau d'un âne.

Cette mascarade, ce faux style exaspèrent les plus calmes, le paysagiste se dépouille enfin d'un vêtement incommode et va comme un

(1) Il va sans dire que je n'accepte pas cette dénomination qui est par trop gracieuse.

simple mortel qu'il est, faire des études sur nature.

Watelet, et Jolivard, sont des premiers, et je les approuve dans leurs rôles modestes.

Ici nous revenons à 1830, tout se ranime dans les esprits, tout s'enflamme, un génie singulier mis à la taille de son temps, c'est-à-dire petit, amoindri, reflète dans son cadre restreint toutes les belles qualités pittoresques, il est étrange et énergique comme Salvator, il est puissant dans ses colorations comme le Titien, et reproduit par le petit bout de la lorgnette la vraie et bonne peinture, comme 1830 reproduit la grande révolution de 1789.

On se réveille dans le petit, Decamps devient le chef d'une école nouvelle, et d'une des faces de son talent naît le paysage moderne.

Marilhat, Cabat, Diaz, Dupré, Rousseau, Flers, forment un brillant état-major à ce nouveau chef.

Aligny, homme de tradition et d'étude, se montre influencé par les colorations modernes.

Dégoffe et Paul Flandrin, continuateurs des

habitudes académiques, trempent leurs tableaux dans la cendre en signe de deuil.

Corot, dont le talent est enfantin, bégaye quelques qualités pittoresques.

Je crois le moment venu de faire un relevé curieux.

Raphaël naît en 1483, Corrége en 1494, Titien en 1477, Véronèse en 1528, et c'est soixante années après la venue de ces sublimes représentants de la Renaissance que naissent les Carrache qui créent le genre paysage, inconnu jusqu'alors.

Salvator-Rosa, que l'on peut considérer comme le meilleur paysagiste de cette grande tradition italienne, est contemporain de ces derniers.

Rubens naît en 1577, Rembrandt en 1606, et c'est soixante années après leur apparition, que le paysage s'épanouit dans l'École hollandaise.

David naît en 1748, Prudhon en 1760, Gros en 1771, et c'est soixante années après eux que s'étalent à nos yeux les paysages modernes.

Il est encore une remarque non moins curieuse et qui marque parfaitement la marche de la décroissance, c'est que les fantaisistes qui commencent la chute, mais qui cependant sont encore près de l'apogée, se manifestent trente années après les maîtres de premier ordre.

Ainsi, Rembrandt naît trente années après Rubens. Les Carrache (1), ainsi que le Caravage, naissent trente années après Véronèse, et Decamps, notre grand fantaisiste moderne, naît trente années après Gros.

Voici des chiffres certains qui établissent que les fantaisistes commencent la décroissance, et

(1) On sera sans doute étonné de me voir classer les Carrache parmi les fantaisistes, parce que je sais que l'on regarde Annibal comme un très-grand peintre, et cela avec raison. L'estime que lui accordait le Poussin n'a pas peu contribué à le maintenir à un rang superieur dans l'art. Cependant, je ferai remarquer que son talent, quoique grand, est du domaine décoratif, et n'a plus ce degré de perfection que l'on signale chez ses devanciers.

Annibal Carrache et les siens sont les premiers qui mettent l'extrême facilité au service de la décoration, et font substituer le mot *machine* au mot *œuvre*.

Cela me paraît parfaitement défini : on dira les grandes œuvres de Véronèse, et l'on désignera les décorations d'Annibal de belles et vastes machines.

Ce peintre de la très-grande tradition abandonne la perfection pour l'à peu près, et la qualité pour la quantité ; c'est évidemment celui qui personnifie le mieux la décadence, elle semble naître avec lui, et semble aussi se continuer dans sa descendance.

que cette décroissance se continue par une autre génération, qui est celle des paysagistes.

Comme je l'ai déjà dit, et comme on ne saurait trop le répéter, le genre paysage est une déchéance; jamais, dans les beaux temps de la peinture, on n'a connu cette classification, et cependant Raphaël, Corrége, Titien, Véronèse, Rubens, Rembrandt, Velasquez et d'autres encore, sont les plus grands paysagistes du monde.

Poussin ne doit pas être regardé comme un paysagiste, il est peintre philosophe, et c'est ce qui rend son style inimitable.

Claude Lorrain n'est pas paysagiste, c'est le peintre de la lumière et de l'infini, et c'est ce qui rend son style inimitable.

C'est donc avec une certaine infériorité d'intelligence que commence la fonction du paysagiste.

Maintenant que les genres me paroissent suffisamment définis, je puis, dans ces différentes catégories, rendre justice à qui de droit.

DECAMPS.

Dans ces temps où l'on désespère de tout, nous avons eu un génie rare et universel dans son art.

Decamps a tout représenté avec un égal bonheur, son talent étoit épique et familier, poétique et hautement comique. Histoire, fantaisie, genre, animaux, paysages, étaient traités de main de maître par lui.

D'une de ses forces est né le paysage moderne.

Les talents ont des sexes différents, le sien étoit mâle et devoit féconder.

Comme Michel-Ange, comme Rubens, comme Titien et d'autres encore, il eut les siens.

Ces talents furent conséquemment du genre féminin.

Le plus beau, le plus élégant de ces talents fut celui de Marilhat. Le plus intime et peut-être le plus poétique de ses disciples fut Cabat. Dupré, moins personnel que les deux premiers, fût très-intéressant tant qu'il s'appuya sur le maître. Diaz, instinctif et coloriste, fut comme étayé par le chef. Rousseau, naïf copieur et volontaire lui dut des richesses coloratives qu'il n'aurait jamais eues sans lui.

Je pourrais ajouter d'autres noms, mais ceux-là sont les copistes de ceux que je viens de citer, ou ne dépassent jamais l'étude d'un morceau de nature.

Ici je reprends cette thèse déjà entamée à propos de Claude Lorrain.

Comme le Claude, Decamps aime le scintillement de la lumière, mais en même temps il aime aussi les intensités coloratives, il aime l'Orient et ses richesses, ses tapis, ses pierres

précieuses; il aime ces couleurs franches et sauvages qui tiennent du tigre par leur puissance. Comment rendre ces forces, les diminuer? non, jamais; il les aime, il veut les faire comprendre; pour cela, il faut les développer pour mieux les faire sentir.

Comment fera-t-il pour rendre ce qui n'a jamais été rendu?

Rembrandt trouve le scintillement, mais avec des oppositions énergiques justifiées par ses intérieurs; mais moi, dit Decamps, je veux les magnificences du coloris dans l'air; je veux, pour base et pour fond, ces ciels bleus et profonds brodés de nuages d'or et d'argent; je veux, comme je l'ai éprouvé moi-même, faire baisser les yeux devant des murailles inondées de soleil; je veux toutes ces saveurs puissantes; je les veux, je les veux...

Claude a trouvé l'équilibre dans la transposition, il a su rendre la lumière, mais douce et blonde; eh bien, moi, je la veux forte et brune.

Osons, transposons et cela sans *mesure*. Sacrifions l'exactitude des ombres pour conserver

la vérité de mes lumières et pour développer les somptuosités qui me captivent.

C'est alors qu'il fit ses ombres violemment exagérées et qu'il trouva la vraie lumière.

Audace et découverte sublimes, qui assurent à Decamps l'immortalité.

Le génie de Decamps n'est cependant pas de premier ordre; il est compliqué, subtil, roué même; mais nous verrons, en étudiant avec soin son talent, de combien de sincérité il étoit étayé.

Decamps étoit la transposition incarnée; il sera donc curieux de le suivre dans son mode de création.

Tout talent a sa base; c'est toujours la beauté la mieux sentie par l'artiste qui devient son point d'appui.

Si un peintre a le sentiment de la constructivité, tout dans ses œuvres sera solidement établi, car rien n'est plus logique qu'un sentiment.

Si l'amour du dessus, de l'épiderme, ou de la chair captive le peintre, vous remarquerez cet amour dans tout ce qu'il reproduira.

Si l'artiste comprend mieux la lumière que les autres beautés, à l'instant même vous verrez sa production comme disciplinée dans son prisme lumineux.

Ainsi, prenons trois noms pour mieux comprendre.

Michel-Ange est le sentiment de la constructivité, Rubens est celui de l'épiderme, et Rembrandt celui de la lumière.

Decamps, lui, partoit de la base terrestre; son appui étoit la terre même.

Il ne procédoit pas comme beaucoup, du rêve, de la vision, non; il étoit comme je l'ai déjà dit, chasseur de motifs; il marchoit, il cherchoit, et il avoit, avant tout, un calepin pour gibecière et des crayons pour cartouches; il visoit, on peut le dire, les beaux effets de la nature et ne les manquoit jamais.

Amant du terrain, non-seulement il le copioit avec ce soin que donne l'amour, mais il le parcouroit encore; il se rendoit bien compte de ses replis et le reproduisoit d'autant mieux que sa construction lui devenoit fami-

lière; il faisoit enfin ce que fait le sculpteur qui palpe les saillies pour mieux se renseigner.

Ce que je vous explique vous paroît peut-être puéril; mais vous allez voir bientôt à quelles conséquences cela nous mène.

J'ai dit que Decamps prenoit son appui du terrain, où de la plaine si vous l'aimez mieux; plaine naïvement copiée par lui dans ses lignes, dans ses accidents. Il ajoute à cela les caprices instantanés de l'ombre et de la lumière qui donnent des résultats si poétiques.

Vous avez vu comme moi ces moissons agitées par le vent, ces blés onduleux, étincelants d'or sous la lumière et formant comme d'immenses bataillons carrés. Vous avez vu aussi des champs de seigle de couleurs plus foncées devenus plus sombres encore par les ombres portées des nuages, et paroissant s'ébranler comme peuvent le faire de formidables phalanges. Eh bien! c'est ce qui donne naissance à la bataille des Cimbres, les blés deviennent des hommes, des armées; vous devinez que c'est

toujours ce même génie de la transposition ; que par ce moyen il enchâsse des masses animées dans des effets donnés par l'imprévu des nuages, masses qu'il fait mouvoir sur des terrains qui ont la merveilleuse logique du naturel.

Rien n'est donné au hasard pour ses bases, qui, par leur réalité, deviennent ses tutrices ; sur elles, il brode ses fantaisies ; mais, guidé par d'excellents jalons, il marche sans crainte et peut facilement faire renaître la réalité.

Il opère de même pour ses intérieurs. Avant tout, soyez-en certain, il bâtira la maison, la chambre ou la cuisine ; c'est après coup qu'il introduira l'habitant qui en parcourra bien le sol et vivra dans ses mystères et ses clartés.

Il est éminemment logique. Il part de la base pour établir sur elle tout ce qu'elle peut contenir ou ce qu'il veut qu'elle contienne.

Véritable mathématicien poétique, lorsqu'il est certain de ses calculs ou de ses transpositions, il additionne ou affirme.

Jamais peintre n'a fait des terrains mieux

établis, plus solides, des étendues plus justifiées (étendues sur lesquelles il brode des mondes).

Abordons l'article singes, Dieu sait s'il les faisoit bien, en voici un qui peint comme un vrai peintre, et je le soupçonne d'être un peu la représentation de son auteur.

Mais ce n'est pas assez, il faut que le singe devienne tout à fait homme et de plus amateur de tableaux ; quelle merveille que ces singes amateurs! Quelle adorable critique de voir ces singes où ces hommes se pourlécher dans la crasse d'une vieille toile sur laquelle on ne voit que du noir que ces imbéciles regardent à la loupe, quelle vérité dans cette transposition, c'est à croire que les singes sont de véritables hommes et que les hommes sont de véritables singes.

Et ce vieux fricoteur si mélancolique, cette quintessence de cuisinier grognon le voyez-vous, là, dans son empire, ce Pluton des fourneaux, qui oseroit l'approcher, il est dans sa cuisine qui est à lui comme la France est au

roi. Cependant, grâce à Decamps, nous pouvons le regarder sans trop de danger. Rien n'est plus drôle que de voir ce vieil homme ou ce vieux singe à l'œil atone, immuable comme le Destin. On regarde, on rit, et l'œil reste toujours le même... et ces casseroles chauffées à blanc, et cette buée bleue d'un feu ardent, et cette vapeur qui fait sauter le couvercle; et le bruit du fricot qui mitonne, ah! on en mangeroit si cela n'étoit trop brûlant.

Ceux qui n'ont pas vu ce tableau ne peuvent se faire aucune idée de sa magnificence de couleur et de sa perfection d'exécution.

Quel homme que cet homme! il transformoit tout dans son creuset magique, la prosaïque Picardie lui servoit de modèle pour ses vues d'Orient, d'un mandiant il faisoit un prophète, d'un sou il en faisoit de l'or.

Que de pauvres diables ont été en Égypte pour trouver les motifs de Decamps et sont revenus en disant : Nous avons vu, de nos yeux vu, et rien de ce que vous représente Decamps n'est vrai; l'Égypte est grise, l'Égypte

est terne, terne comme nous même, terne comme nos tableaux ; c'est peut-être moins amusant que ce que fait ce charlatan, mais croyez-nous, c'est plus vrai.

Eh ! que m'importe votre vérité qui endort, alors, à votre point du vue Raphaël n'est pas vrai, Titien n'est pas vrai, Rubens n'est pas vrai, tous ces génies qui vivent de mirages ne sont pas vrais.

Arrière avec votre vérité de crétin qui consiste à copier laborieusement un malheureux qui s'endort ou une nature endormie sous vos pinceaux plus endormis encore ; arrière, arrière, et sachez que pour créer l'électricité, l'action, la vie, la lumière, il faut avoir tout cela dans les entrailles.

Et, comme toutes ces choses se résument dans la plus vive clarté, les anciens avoient fait du charmant Phébus le dieu des beaux-arts.....

Quand donc serons-nous décrottés de vos tableaux fangeux ou stupides, quand donc cesserons-nous de les voir s'abattre comme les sau-

terelles d'Égypte sur notre bel art français entièrement disparu sous votre vermine!

Ouf! je reviens à Decamps, que voulez-vous, on n'est pas toujours maître de sa bile.

Cependant il avait vu l'Orient, lui, mais en grand artiste c'est-à-dire avec l'amour, le désir, le mirage. Il nous en a rapporté ce qui est insaisissable pour le vulgaire. Cet Orient il l'avoit en lui, dans ses flancs, plus tard, il l'enfantoit.....

Maintenant, parlons d'un mauvais procès fait à ce grand peintre à propos de ce qu'on appelle le lazzi.

Ce mot n'a pas dans notre langage pittoresque la même signification que dans le langage commun, il en est de même pour le mot chic pris en bonne part par le monde et en fort mauvaise par l'artiste.

Le lazzi est un semblant qui n'est pas la chose; je prendrai pour image un mot orthographié avec doute et qui se termine comme, on le dit, en queue de poisson; est-ce un *s*, est-ce un *t*,

on ne sait trop, mais le volume des lettres est à peu près ce qu'il faut, bref, cela peut passer; c'est très-semblable au lazzi en peinture; un peintre ne connoît pas son orthographe anatomique, il escamote sa rotule comme notre écrivain escamote son mot, c'est enfin une façon subtile de cacher sa faiblesse.

Le lazzi n'apparaissoit dans Decamps que lorsqu'il faisoit des figures grandes et nues, ce qui est très-rare chez lui, il faut donc pour l'accuser de faiblesse le prendre dans ce qui n'est pas son talent. N'oublions pas que c'est un peintre de petits tableaux, qui a le rare et même l'unique mérite de donner à ses œuvres de petite dimension, les qualités de style et de grandeur des toiles les plus vastes. On n'a pas à un plus haut degré que lui le sentiment du mouvement et de l'équilibre, ce qui lui manque seroit un embarras pour la nature de son talent, et d'ailleurs, il a toujours le bon goût de ne pas dépasser sa force; si parfois il le fait, c'est pour des études préparatoires qu'il grandissoit pour mieux se renseigner, mais pour sa vérita-

ble production il reste invariablement dans les limites de son génie.

Son dessin est sans lazzi dans la dimension restreinte, il est affirmatif avec raison parce qu'il est bien su, et bien voulu ; s'il n'a pas une science de laquelle il n'auroit su que faire, il montre dans ses œuvres malgré sa grande originalité une profonde connoissance des belles choses de l'antiquité, il ne les copie cependant pas, mais il vit volontiers de leurs richesses comme un fils de famille vit au milieu des siens.

Ce grand homme eut le bonheur d'être affranchi de toute contrainte par la nature de son talent qui tout naturellement le rendoit indépendant, travaillant pour sa propre satisfaction ; les merveilles qu'il produisoit étoient recherchées des amateurs qui payoient avec raison ses moindres toiles des prix énormes, prix qui augmenteront encore dans l'avenir qui le placera sans aucun doute à la hauteur de Rembrandt.

Mon sujet m'entraîne et me fait oublier le

paysage. Que voulez-vous, je suis comme ces enfants qui s'amusent en route, moi, j'ai rencontré Decamps et je n'y résiste pas. Ayez un peu de patience, il est avec le ciel des accommodements. Je vais vous parler de sa villa Pamfili : c'est un paysage, nous revoilà donc dans la question, ce qui me permet de vous entretenir encore d'un peintre que j'adore.

Connoissez-vous rien de plus merveilleux que cette petite toile de vingt centimètres carrés qui, véritable trouée, faite à la nature, vous foit apercevoir un véritable paradis terrestre; pour ma part je voudrois me fourrer dans la toile pour y passer mes jours; quel soleil, quel calme, quel charme.

Là-bas que font-ils dans ce beau rayon de soleil? que racontent-ils? J'entends les rires des femmes qui se devinent par des sons argentins, c'est Boccace sans doute, je veux m'approcher, qui donc me retient? Est-ce possible! c'est une toile, c'est un tableau; j'ai cru que c'étoit la réalité, alors regardons. C'est bien beau! comme ces eaux du premier plan sont transparentes et

paon comme il est majestueux ; oh ! l'étince-
nt plumage... Qu'il fait bon ici, on est à l'abri
'un soleil ardent, et l'air est si doux... Si je me
tois dans ce beau lac? Oui, allons.,. hélas!
est un tableau... quel malheur !.. Comment, ce
ue j'ai rencontré de plus charmant, ce qui m'a
romis le plus de bonheur, cet endroit où tout
spire la félicité n'est qu'une surface plate,
ne image, quelle magie !.... Comment,
on cœur est tout ému, mes yeux sont
iouillés de larmes, je suis heureux de voir et
ésespéré de ne pouvoir jouir, et ce n'est
u'un tableau ; quel enchanteur que ce De-
amps.

Un jour on me fit cadeau d'une pépite d'or,
lle étoit encore incrustée dans les charmantes
natières au milieu desquelles elle vivoit dans
:s mondes souterrains, son or pur se répan-
oit sur un lit digne d'elle, c'étoit un composé
le marbre et de lapis lazuli. On y voyoit aussi
omme des filons d'argent et certaines goutte-
ettes de cette ou de ces pierres précieuses res-
embloient à des perles fines. A sa vue, je ne

pus me défendre d'un cri d'admiration, et je dis, c'est beau comme un Decamps... Cela doit vous paroître étrange ; — en quoi, direz-vous, une pépite comme celle que vous décrivez peut-elle ressembler à un tableau?—Oui, je comprends votre étonnement. Cependant je dois dire que je vois incessamment des affinités entre les productions de l'esprit et les produits du sol. Raphaël m'apparoît chaste comme le marbre, Poussin, austère et terrible comme l'airain, Titien est d'or, Véronèse est d'argent, le Claude est un diamant, Velasquez lui, m'impressionne comme la perle; Rubens, plus composé, est de pourpre et de soie, et Rembrandt est d'ambre. Ceci vous paroît fou, n'est-ce pas? mais moi, toujours plein de mon idée, je suppose que ces génies, ces flammes, ces foyers ardents épurent et transforment la pensée comme le feu transforme la matière, et que l'opération de la terre et de l'homme étant la même, je ne vois pas pourquoi il n'y auroit pas similitude.

Ma pépite si bien enveloppée est bien l'image du talent de Decamps, qui n'est pas simple

comme les grands maîtres, mais qui est un résumé ou pour mieux dire encore un étincellement de toutes leurs richesses.

Vous devez comprendre, je n'en doute pas, combien on doit être heureux dans des temps comme les nôtres, de trouver un véritable artiste sur son passage, cela réchauffe et on en a tant besoin aujourd'hui, qu'on a inventé une espèce d'art à la portée de tout le monde, qui s'apprend comme un métier, et se fabrique comme les boutons d'habits; art gelé, art veule, que la femme peut faire, mais qui bientôt augmentera la corvée du domestique.... Vous comprenez, n'est-ce pas, qu'il est bon de revoir un art véritable qui fait bondir le cœur. Nous pouvons, il me semble, causer de bonne amitié, rien ne nous presse, et d'ailleurs, nous parlons d'un talent intéressant, nous ne saurions donc mieux employer notre temps. Et puis, vous le savez, je ne sais pas écrire, de sorte que n'obéissant à aucune règle, je vais la bride sur le cou un peu à l'aventure; c'est très-désagréable pour ceux qui veulent aller droit leur chemin. Mais,

rien n'empêche ceux-là de me quitter comme on le fait d'un dada impossible. Moi, je l'avoue, je n'aime pas la ligne droite, peut-être est-ce parce qu'on en abuse, c'est possible, car nos routes sont droites, nos rues sont droites, nos arbres sont rangés en lignes droites, nos hommes marchent en lignes droites, tout est droit, si ce n'est notre nouvel opéra qui est de travers ; cette exception ne peut cependant pas me consoler de la vue incessante de la simpiternelle ligne droite.

Donc je raffole de la courbe, j'aime les chemins de traverse. Enfin, j'adore tout ce qui n'est pas droit. Voilà, mes chers amis, pourquoi je m'éloigne momentanément de la question paysage.

Cependant, comme tout chemin mène à Rome, j'arriverai, j'en suis certain, avant la solution de la question romaine.

Maintenant, allons en Espagne, je ne veux pas parler de la vraie, vraie Espagne, il faudroit alors s'entretenir des souverains et de leurs malheurs, non, cela ne me regarde pas. Je veux

simplement revoir ce bon Don Quichotte et l'ami Sancho. Je veux revoir aussi Cervantes, doublé de notre aimé Decamps.

Les avez-vous vus, comme moi, tous quatre cheminant à travers une Espagne un peu transformée par le génie de Cervantes, un peu parée par le génie de Decamps, moi, j'ai vu Don Quichotte, Decamps me l'a montré, je le connois bien à cette heure, c'est un sublime sage encadré dans un fou. Le sage, comme Platon, comme Socrate, plane dans les sphères élevées, il ne descend jamais jusqu'au prosaïsme de la vie, il a pour cela son valet qui possède la sagesse de la matière comme lui possède celle de l'esprit; l'un regarde en haut, l'autre regarde en bas... Pauvre et sublime Don Quichotte, es-tu vraiment fou? N'es-tu pas l'image exacte du génie sur terre, et les ailes du moulin ne seroient-elles pas cette humanité qui tourne à droite, qui tourne à gauche sans trop savoir pourquoi, mais qui, forte de sa locomotion, broie ce qui ne tourne pas avec elle. Je ne sais au juste, mais l'adorable réalité pour moi c'est ce

tableau de notre maître, ils sont bien là tous quatre, Don Quichotte rêvant, Sancho gouaillant, Cervantes dirigeant et Decamps peignant; c'est une fête, c'est un délice, c'est un monde qui sous la main de notre magique fantaisiste se transforme en porphyre pour résister aux ravages du temps.

Je vous entends dire encore, parlez-nous des paysagistes? Je ne le puis vraiment pas; dans votre vie, vous êtes-vous senti inondé d'amour dans l'atmosphère de la femme aimée, avez-vous ressenti cette soif insatiable qui la veut toute, avez-vous eu ces assurances de perfection qui repoussent toute analyse et cet abandon complet qui ne laisse de place qu'au bonheur..... Eh bien, voilà ce que j'ai éprouvé et ce que j'éprouve encore à la vue des adorables peintures de Decamps.

Comment voulez-vous alors, qu'à propos de ce maître je parle des paysagistes.

POURQUOI DECAMPS EST UN MAITRE.

En présentant Ingres et Delacroix comme des traducteurs, je prévois vos objections : Mais Decamps, direz-vous, n'est pas moins traducteur que Ingres et Delacroix ; si le premier s'appuie sur la grande tradition grecque, si le second s'aide de la tradition vénitienne et flamande, Decamps, à son tour, ne cache pas ses sympathies pour les anciens et même, plus large dans ses emprunts, nous le voyons disposer amplement du clavier traditionnel ; il va de Phidias au Poussin, de Salvator à Rembrandt, du Titien à Ostade, du Claude à Constable, il prend tout,

il se fait écho de tout, — oui, c'est vrai, et c'est ici qu'il faut revenir à cette définition que j'ai donnée du maître, dans laquelle je disois qu'un vrai génie ne pouvoit être dépassé ; mais je dois ajouter qu'un nouveau venu, en s'exerçant aux mêmes beautés, poursuivies et atteintes par son devancier, peut, dans cette lutte, égaler son rival.

C'est le fait de notre Decamps ; il n'est jamais inférieur à celui qu'il consulte et montre si bien sa force qu'il reste lui-même, quoique copiste sincère de celui qu'il cherche à imiter.

Prenons ses toiles qui, par leur magie de lumière et d'ombre, rappellent Rembrandt, et nous verrons de suite que Decamps n'abdique pas ; il reste maître, et celui qu'il fête sortira de sa demeure plus brillant ; il fera ce que font les souverains qui échangent leurs marques distinctives. Rembrandt sera dans Decamps, comme Decamps sera dans Rembrandt plus paré. Il fera de même pour tous les maîtres qu'il touchera, en n'étant jamais inférieur à eux et en les recouvrant incessamment de sa personnalité.

Notre grand maître David nous donne les mêmes preuves de force en prenant l'antique pour émule et en surpassant ses modèles ; car vous remarquerez qu'en véritable artiste il ne s'attaque qu'à ce qu'il peut rendre plus complet.

Dans son *Hersilie*, il lutte et surpasse en beauté la *Vénus de Médicis* ; dans le *Romulus*, il lutte et surpasse en suprême élégance l'*Apollon du Belvédère* ; dans les HORACES, abordant les mystères de la structure humaine, il s'élève à la hauteur du *Gladiateur* et du *Faune à l'Enfant*. Il n'est certes pas copiste des Grecs ; mais il en a le sens lucide et élevé, et, s'il se sert avec eux d'un langage parfait, il exprime avec ce style des pensées qui sont siennes et donne au monde un enseignement philosophique d'autant plus profitable qu'il est par ses belles images plus facile à comprendre.

David ne s'attaque pas à l'art de Phidias ; il en sent l'expression achevée ; là il s'incline et n'a plus rien à faire ; en cela, il montre ce sens supérieur dont la fonction est d'épurer, ce sens

du génie qui n'est autre que celui de la perfection.

Il n'en est pas de même pour Ingres, qui n'est jamais l'égal de celui qu'il copie. Sa rencontre avec le maître n'est pas une intimité de cœur à cœur, d'âme à âme ; non, c'est une servitude dévouée, sincère, qui laisse l'imitateur au pied du maître.

Dépasse-t-il l'antique? Non! cent mille fois non! il lui reste inférieur par le sentiment comme par la science. Dépasse-t-il Raphaël? Non! cent mille fois non! il ne fait que donner plus d'éclat à son modèle par son office de serviteur.

Vous le voyez, il n'apporte rien de nouveau à l'édifice de la Peinture ; on peut donc se passer de lui sans que cela paraisse.

Ingres, quoique devenu un fétiche public, n'étoit et ne sera jamais un maître.

Si nous passons à Delacroix, nous voyons les mêmes insuffisances ou les mêmes défaites ; ce dernier, battu par Véronèse, battu par Rubens, conspué par l'antique de la colonne Trajane,

écrasé par Shakespeare, inutile à Gœthe, offensant pour la Bible, n'est jamais maître; mais il n'est souvent pour ceux qu'il veut servir qu'un client incommode.

Cependant, direz-vous, Delacroix a sa forme, son originalité : non; il a sa déforme et ne possède aucune originalité. Il sent à un certain degré; mais il exprime plus mal que tous ceux qu'il veut égaler : voilà, si vous le voulez bien, son originalité.

Nous touchons ici à la plaie moderne qui s'est gangrenée par l'intervention des critiques qui tous sont ignares en matière d'art. Ils ont cru, dans leur stupide appréciation, que l'insuffisance du faire était une interprétation, et que Ingres, comme Delacroix, étaient éminemment originaux.

Non, mes bons amis; c'étoient bien simplement deux traducteurs remarquables dont l'un étoit un têtu flamand égaré dans Athènes et l'autre plus égaré encore dans l'élégante compagnie vénitienne. Le premier copiait un maître comme il copiait un cachemire; il compilait,

en mettant un vulgaire modèle dans la gaîne grecque ou raphaélesque, et le second faisoit, avec les beaux maîtres que nous admirons, de la bouillie pour les chats (1).

Si je dis si crûment les choses, c'est que ces deux noms ont commencé cette guerre déloyale de cette coterie bourgeoise et cagote que je dévoile aujourd'hui ; je sais qu'elle ne manquera pas d'afficher à mon endroit un dédain superbe ; mais je sais aussi que je la frappe si rudement au visage qu'elle en restera déshonorée.

Cette coterie, effrayée des élans libéraux, mit en honneur la servitude et masqua, avec des paravents qui ne disoient rien, des œuvres qui parloient trop.

Revenons à Decamps.

C'est la vérité qui lui dévoile les grands mystères. Par elle il comprendra Phidias et entrera

(1) Je prends ici ces deux talents par leurs côtés défectueux, parce que c'est par ces côtés qu'ils ont été imposés au public par une presse systématique qui mesuroit l'exagération de ses éloges à l'infériorité des tableaux qu'elle prônoit, et, par un singulier hasard, ne parloit que bien rarement des œuvres qui recommandoient ces peintres à l'estime publique.

dans le sanctuaire de l'art ; il possédera bientôt comme ses devanciers ces qualités bases, ces qualités mères, ces qualités germes qui distinguent le maître.

Decamps manifeste son génie vers 1830 ; ses yeux et son esprit paroissent comme saturés par cette peinture faussement classique qui n'a véritablement que des banalités académiques, peinture faite par recette et peuplée de pions pittoresques.

Notre peintre, fatigué des mauvais *Fleuves*, des mauvaises *Vénus*, des mauvais *Samaritains*, des mauvais *Saint Louis* rendant ou ne rendant pas la justice sous un chêne, ennuyé des mauvaises *Prudence, Abondance* et *Justice* moulées dans des moules académiques comme on moule les cuillers de plomb ; scandalisé par ces rengaînes stupides qui font le bonheur des nations, il réagit violemment par un cri répulsif et nous donne sa *Garde de nuit dans les rues de Smyrne.* Il est jeune ; il sent plus qu'un autre, et s'affirme. Cette affirmation devient une révolte, parce que de suite il semble mettre sous ses pieds des rè-

gles conventionnelles. Les hommes de ses tableaux sont courts, ils n'ont pas les sept têtes et demie de rigueur ; leurs jambes sont grêles, leurs pieds énormes et peu faits pour chausser le cothurne. Aux teintes rosées de nos dieux olympiques, Decamps fait succéder les tons bistrés des habitants du désert, et réagit enfin contre toutes les fadeurs.

On crie, on se passionne, le public intelligent applaudit, les peintres disciplinés se scandalisent ; mais le jeune maître a planté son drapeau ; il a bien montré ce qu'il aimoit, ce qu'il vouloit, et, plus tard, nous le voyons s'élever dans son art et comprendre par la nature, les règles qu'il paraissoit affronter ; il devient classique dans la bonne acception du mot et n'est jamais *académique*.

Il apporte des intensités de lumière inconnues ; il aborde ce que l'on croyoit impossible et réussit. Devéria, Delacroix et d'autres encore, font un pèlerinage vers les maîtres coloristes ; ils intéressent et l'on applaudit à leurs efforts. Le tableau de la *Naissance de Henri IV*

semble être la renaissance d'un art nouveau, mais n'est que l'écho d'un art ancien alors trop oublié.

Ici nous retrouvons cette lutte qui nous fera reconnoître les forts, les maîtres, sans nous dispenser de donner des encouragements aux lutteurs de bonne volonté.

Devéria s'avance un des premiers ; sa jeunesse, sa beauté disposent le public mondain en sa faveur ; il n'a qu'à paroître pour être acclamé. Hélas ! ce public se trompe et le jeune lutteur, trompé à son tour par des applaudissements frivoles, reste étouffé sous des couronnes trop nombreuses.

Delacroix, plus contesté, prend des forces dans la lutte, et, rageur par nature, il obtient ces encouragements que l'on aime donner à ceux qui prouvent leur bonne volonté.

Decamps ne fait pas de même ; il n'ira pas aux maîtres sans trop savoir pourquoi, mais de suite il se met sur le chemin de la nature et prend tout d'abord ce qui le séduit. Le voyez-vous marchant et faisant connaissance avec nos beaux maîtres, qu'il rencontre dans les choix

qu'il fait : C'est comme Poussin, se dit-il, c'est comme Rembrandt; je suis bien aise de les voir justifiés; allons, marchons toujours..... Voici la Grèce...... Devenu le familier de Phidias, et cela, sans trop s'en apercevoir ; il ne copie ni Poussin, ni Rembrandt, ni Phidias, mais voyant comme eux, il les approuve.

Sa vérité, sa lumière éclaire; toute une génération de peintres se soulève pour suivre ce nouveau maître. Ingres, Delacroix et d'autres font beaucoup de bruit par la presse.

Un seul est véritablement suivi, et celui-là, c'est DECAMPS.

Pourquoi suivre Ingres? n'avons-nous pas l'antique et la belle école romaine !

Pourquoi suivre Delacroix? n'avons-nous pas Véronèse, Rubens et tous les peintres de cette époque !

Nous suivrons bien plutôt celui qui nous découvre une moisson nouvelle et nous aiderons à sa récolte. Notre butin sera nouveau et restera dans l'art. De par lui, nous donnerons des étincellements de lumières inconnues; de par lui,

nous donnerons des saveurs ambrées inconnues encore, de par lui, nous aurons un caractère distinctif et véritablement français, mais français à la façon de Molière; je veux parler de ce sentiment d'un comique supérieur qui aborde tout sous des dehors familiers, de cette réaction de la prudhommie qui existe dans les bons esprits français et qui fait que notre Decamps va du JOSEPH au SINGE CUISINIER, comme Molière passe du MISANTHROPE au MÉDECIN MALGRÉ LUI.

CABAT.

Voici un artiste bien intéressant à différents points de vue.

Intéressant par ses débuts.

Intéressant par ses œuvres.

Intéressant aussi par ses réussites faciles, et ses chutes si péniblement acquises.

Cabat n'avoit pas vingt ans lorsqu'il fit ses premiers paysages, hâtons-nous de dire qu'il ne connut pas les labeurs pénibles qui précèdent le talent.

Enfant, il travailloit dans des ateliers où l'on décore la porcelaine, ce qui ne pouvoit lui don-

ner que de très-mauvais principes. Mais poussé par une vocation forte et enflammé par la vue des peintures de Decamps, il sentit murmurer en lui le fameux *(moi aussi je suis peintre)*.

Le voilà achetant de ses petites épargnes couleurs et pinceaux. Que fera-t-il pour apprendre à peindre à l'huile? Il ira au musée ouvert pour tous, là il choisira ses modèles dans ce qui lui plaira davantage. Voici un bien beau tableau qui lui rappelle ceux qu'il aime, c'est, par ma foi, aussi beau qu'un Decamps.

C'étoit le Buisson de Ruisdaël, sa copie avancée étoit regardée, admirée; on en parla, les peintres les plus en renom vinrent voir cet enfant prodigieux et lui achetèrent ses premiers essais.

Quel bonheur, il pourra travailler d'après nature, avec ses copies il peut vivre, plus tard il pourra voyager, mais soyons modeste dans nos commencements, allons simplement dit-il, aux environs de Paris. Tiens, c'est étrange, c'est comme Decamps, c'est comme Ruisdaël; il fit comme il avoit fait au Louvre, il copia et produisit des chefs-d'œuvre.

Quelle surprise, quel étonnement pour tous, ces petites merveilles étoient faites par un débutant qui n'avoit pas fait d'étude, qui n'avoit été dirigé par aucun maître, que deviendra-t-il par le travail et la bonne direction? Lui-même, est plein des espérances qu'on lui donne, il ne doute pas de ceux qui l'acclament, qui le protégent, ses toiles lui ont été bien payées. Il a en poche ses économies et part pour l'Italie, le rêve de tous les peintres; il grandira sa manière, il étudiera les maîtres, il fera ce que ses ardeurs d'artiste lui indiquent, il fera ce que ses amis lui recommandent et après six ans de labeur, il reviendra élève distingué, de maître qu'il étoit parti.

J'ai assisté à ce charmant et triste phénomène qui fut un instant radieux comme le chant du rossignol, chant qui fit entendre ses dernières notes dans un buisson qui rappeloit le Départ (1).

(1) Sa première étude fut le buisson de Ruisdaël, et son dernier beau tableau inspiré de l'œuvre du peintre hollandais conserve encore toutes les qualités personnelles à Cabat.

C'est un des rares peintres qui eut le don de l'enfance, non de l'enfance comme elle est généralement, mais comme elle devroit être. Il sut être jeune et fut un naïf écho de son instinct.

Il chanta la naïve campagne avec un cœur candide, il y avoit similitude entre le peintre et les choses représentées, la campagne étoit pauvre, le peintre l'étoit aussi ; c'étoient bien les modesties pauvrettes délaissées par les grandes villes, la pauvre chaumière où l'on visite le nourrisson, et qui parfois se transforme en auberge où le piéton est traité en frère, car l'hôtesse compte avec lui comme avec elle-même. Ils sont du même monde d'épargne et de pauvreté, et la brave femme sait combien cela lui seroit sensible si dans une circonstance semblable on écorchoit (1) son mari. Mais là où nous sommes les gens vivent en pleine sécurité, si parfois, la buvette est vide, le consommateur prend du pain dans la huche, prend du vin dans un pi-

(1) Expression populaire, pour dire que l'on fait payer un prix trop elevé.

chet, se sert consciencieusement, paye de même, en laissant sa dépense sur la table pour continuer sa route (1).

Tout comme je le disois est pauvret et désarme la rapine, cependant tout est blond, tout est paré par l'air et le soleil, on est séduit par la communion de la végétation et de l'homme, c'est là qu'on voit l'orme à la feuille sombre et épineuse qui lèche la poussière du chemin, la haie d'aubépine sur laquelle on fait sécher la lessive, tout se mêle; des canards viennent dans la chaumière, des baquets ou des marmites se promènent dans l'herbe, un simple petit tablier d'enfant est un poëme, regardez celui qui sèche sur la corde qui va du noyer au pommier, il est orné de pièces qui se succèdent et donnent leur âge par le plus ou moins d'intensité de leurs couleurs, mais il n'a pas de trou, il sent bon, il est tiède, l'enfant qui le portera sera heureux.

Ce n'est pas une grande route, oh non, c'est un chemin cantonnal, car nous n'avons pas en-

(1) Description du chemin cantonnal sur la gauche duquel on voit une chaumière.

core de ligne de chemin de fer, ces Messieurs, des villes, ne viennent pas par ici; mais patience, braves gens, cela viendra, et vous perdrez vos bonheurs tranquilles, et nous, nous perdrons la vue de vos naïvetés champêtres, nous perdrons aussi, la vue d'une terre avec laquelle on peut être familier, qui repose si bien de celle qui est trop parée, de la terre, Madame, sur laquelle on marche en disant, excusez-moi, et qui vous répond à chaque instant : on ne passe pas ici.

Adieu poules et canards qui barbottez et picorez si joyeusement, vous n'en avez plus pour longtemps, on va bientôt vous discipliner.

Chez ces pauvres gens il existe des coins de terre abandonnés (1), ce n'est pas la terre que l'on met en culture, celle-là est toujours travaillée, mais celle qui entoure la demeure on la néglige, on n'a pas le temps de s'en occuper et cependant on a pour ce petit coin de beaux projets. On rêve un jeu de boules, de belles

(1) Composition intitulée Jardin Beaujeon.

plates-bandes ornées de cœurs entourés de buis. Ah! dame, on a de l'imagination et du goût, mais l'argent manque et l'on ajourne avec bien du regret ces beaux projets. Pendant ce temps la nature reprend ses droits, les arbres grandissent, les plantes grimpantes couvrent et voilent les crevasses des murs, le vieux puits n'échappe pas à cette incurie, son vieux fer rouillé s'entoure de volubilis, des lierres enveloppent sa margelle, les lilas foisonnent, on n'arrache plus l'herbe depuis longtemps, le terrain en ce moment est couvert de marguerites et de boutons d'or que c'est une pitié. Et là-bas, au bout, cette mare recouverte de nénufars aux clochettes d'or et dont les eaux reflètent des mûriers sauvages, des rosiers sauvages, ce que c'est pourtant que le manque d'entretien.....

Je m'arrête, on m'accuseroit de littérature et c'est grave, j'aime mieux revenir aux qualités pittoresques de notre peintre.

Je vous ai dépeint ses modèles, permettez-moi maintenant de vous dire comment il les peignoit.

Les beaux Cabat ont l'aspect vert bouteille et l'exécution en est facettée, ils sont peints d'abondance et ont les empâtements souples et libres de la première coulée. Ce peintre brode aussi habilement que Marilhat, mais ses détails sont plus familiers. Je n'ai jamais vu de terrains mieux touchés que les siens, dans une petite étendue, il trouve d'adorables accidents. Ses ciels, sont légers et libres de façon, parfois d'aspect bis ou nankin. Ses fonds sont fins, fermes, et remarquables par leur simplicité, ses figurines, toujours bien placées, font corps avec le tableau. Au reste, arbres, terrains, ciels et personnages sont en parfaite harmonie.

Ce paysagiste fut dirigé par son instinct qui lui montra de suite les meilleurs guides à suivre. Ces maîtres à leur tour le menèrent sur le chemin de la nature, il sut en profiter pour courir les champs, fut heureux, et nous fit partager son bonheur, car nous nous rappelons encore les suaves bouffées campagnardes que nous envoyoient ses charmants tableaux.

RÉFLEXIONS.

Rien n'est plus grave pour l'enseignement que ce que je viens de signaler.

Comment! voici un jeune homme, un enfant, qui, par l'instinct, découvre tout d'un art difficile. De suite, sans recherche, il obtient le faire d'un praticien consommé. Sans raisonnement, sans calcul, il met dans ses œuvres ce que l'on croyoit être le résultat de longues études. On avoit, je le sais, toujours fait la part du sentiment, mais pour ce qui étoit, de la bonne ordonnance, de la sage distribution de la lumière, d'un faire léger et facile, d'une concentration

d'intérêt qui groupe les forces de l'artiste pour les rendre plus palpables, de la science enfin, on pensoit que l'étude seule pouvoit les obtenir. Mais, ô surprise, la science n'y est pour rien, elle peut faire ou enseigner ce que j'indique, mais comme la pauvre diablesse a la patte lourde, elle rend insipide ce qu'elle professe, elle gâte ce qu'elle touche.

Car, il faut vraiment le voir pour le croire, les premiers tableaux de Cabat sont les tableaux d'un maître ; tandis que ceux qu'il a faits après de longues années de labeur, ont les hésitations et les engorgements d'un talent qui se forme.

Ici l'ordre de la nature se trouve comme renversé, c'est la maturité qui commence. Je ne crois cependant pas à ce renversement, je crois bien plutôt que c'est la vraie nature qui se dévoile et qui nous montre par un exemple bien frappant que Dieu seul vivifie le talent, que Dieu seul enseigne; tandis que le pédant, si académicien qu'il soit, est toujours un intrus dans le domaine de la création.

Une idée bizarre me passe par la cervelle. Je crois deviner les discours académiques qui seront prononcés sur le talent de Cabat vers l'an 1960.

Écoutez celui-ci :

MESSIEURS,

Les proverbes sont la sagesse des nations ; cette sagesse que nous nous faisons un devoir de représenter, nous impose l'obligation de répéter ici cette formule adorable et fécondante, qui, résumant les bases éternelles sans lesquelles l'art ne sauroit exister, montre dans un brillant symbole son éclatante vérité...

— Très-bien, très-bien, beau début.

— Mais gardons-nous, Messieurs, d'un langage amphigourique, n'oublions pas, n'oublions jamais, que la simplicité comme la pureté de l'expression doivent trouver en nous de dévoués défenseurs, c'est donc cet amour de l'expression simple qui me fait dire sans ambage, *c'est à force de forger qu'on devient forgeron.*

Oh ! ah ! Il le savoit celui dont la gloire pure rayonne, aussi puisa-t-il incessamment à la source du beau, et demanda-t-il à cette Italie si féconde en chefs-d'œuvre un appui pour ses pas chancelants.

Cette noble ardeur fut couronnée par de nobles succès.

Son faire devint moins lourd, sa pensée plus libre, et, dégagé par une pratique assidue des préoccupations de main-d'œuvre, il sut allier les bénéfices de la tradition aux heureux dons du génie. C'est donc à la fin de sa carrière si longue et si bien remplie qu'il couronna glorieusement son édifice par ces tableaux à jamais célèbres, connus sous les noms de : LA MARE D'AUTEUIL, VILLE D'AVRAY, BEAUJON, L'HIVER et LE BUISSON. Riche et tardive récolte, qui assure à son auteur l'immortalité (1).

— Ah !... ah !... ah !... Murmures approbateurs.

(1) Ce sont les premiers tableaux faits par Cabat ; et, comme toujours, ce brave académicien futur mettra la charrue devant les bœufs. Pour le discours, il sera beaucoup plus long, mais il n'en dira pas davantage.

— Silence, silence, parlez, ô parlez encore... Écoutons, écoutons...

— N'oubliez pas, jeunesse parfois trop présomptueuse, que la science seule peut donner d'aussi beaux résultats..... Patati..... Patata...

— Bravos prolongés... (1).

(1) — Vous détestez donc bien cette pauvre Académie? Cette interrogation m'était adressée avec cette fatuité toute prudhommesque qui caratérise les descendants, ascendants ou collatéraux de la gent académique. Tenez, ajouta avec une exquise raillerie celui qui me parloit, je vois que vous voulez la détruire.
— Je n'ai pas cette prétention, lui ai-je répondu, seulement, considérant ces grands corps savants comme inutiles, et même nuisibles, je fais avec eux ce que l'on fait avec l'insecte nocturne qui vous incommode : on le pourchasse, on l'écrase même si on peut, bien que l'on soit persuadé que la race n'en sera pas détruite.

MARILHAT.

C'est le premier qui paroît éclairé par le maître, désireux d'égaler ses merveilles orientales, il part pour l'Égypte et en rapporte des trésors d'études. Moins énergique que Decamps, plus superficiel, plus féminin, il manifeste une rare élégance dans ses silhouettes, on pourroit dire ses broderies; il ne pénètre pas, mais il suit amoureusement les sinuosités de la forme. N'ayant pas les audaces du chef, il est plus contenu dans ses colorations et se rapproche du Claude par la finesse de son coloris. Il est charmant et délicat dans ses moyens, mais il

manque d'épaisseur, ce que possède le maître au suprême degré.

Je le préfère dans ses vues d'Auvergne; là, il s'abandonne mieux à ses instincts; c'est l'artiste que l'on a guidé, et qui, placé dans le bon chemin, marche seul; ses hésitations, ses craintes deviennent sympathiques; ses goûts féminins s'épanouissent, il brode des licrres sur des arbres élancés, il brode toutes les richesses de nos gazons sur de beaux terrains moussus et imbibés de soleil, nos ramiers apportent encore l'élégance de leurs ailes, et le cygne niélera de son col de belles eaux limpides...

Il étoit poëte et avoit bien la physionomie de son talent.

Il ressembloit au Tasse. Son œil avoit la douceur et la limpidité de celui de la gazelle.

Bien malheureusement pour l'art, il est mort très jeune.

On peut regretter qu'une belle organisation disparoisse de la scène; les rêves que l'on se plaît à faire sur elle sont tout à son avantage;

on lui suppose toujours une continuité de succès en rapport avec ses débuts : rien ne paroît plus conséquent, rien ne paroît plus juste.

Cependant je signalerai ici même une cause funeste pour les véritables artistes. Je veux parler de ce réalisme qui se manifeste de nos jours, et qui, de suite, bat en brêche la pensée et la poésie, voisinage qui le blesse en lui laissant un rang inférieur. Réalisme, violent et brutal, qui étouffe et tue.

Le refuge poétique étant violé, le doux Marilhat, très-semblable à la gazelle traquée, ne pouvoit manquer de succomber sous les clameurs de bouviers impitoyables.....

J'expliquerai bientôt cette ligne de séparation.

JULES DUPRÉ.

Ce peintre n'étoit pas aussi doué que les précédents et le paraissoit davantage.

Il appliqua les découvertes du maître aux pâturages normands, tant qu'il s'appuya sur Decamps, il fut des plus intéressants et sembloit marcher en tête de ses imitateurs.

Il avoit de ces ardeurs d'adeptes qui dépassent les limites tracées, mais comme cela portoit sur d'excellentes études faites sur nature, ou sur de bons terrains bien établis ces exagérations non-seulement passoient mais ajoutoient encore je ne sais quelle saveur juvénile à ses toiles qui étoient pleines de charme.

Né peintre, mais peintre seulement (qui est la faculté de reproduire avec la main ce que l'œil perçoit), il avoit plus qu'un autre besoin d'un tuteur, il eut le bonheur de le trouver, et lorsqu'il mit les qualités qui lui sont propres au service du maître il en augmenta les trésors.

Mais il se révolta, et cet ange normand fut précipité dans le paysage systématique.

Les tableaux de sa bonne manière sont grassement empâtés, la touche en est caillouteuse et le feuillé de ses arbres semble fait en mosaïque. Terrains, arbres et ciels sont empâtés de même, ce qui me rappelle une critique assez ingénieuse d'Horace Vernet devant un tableau où cet artiste avoit travaillé ; c'étoit une bataille qui représentoit des Autrichiens aux prises avec nos troupes. Comme Vernet n'admettoit pas cette façon de peindre égale pour tous les objets de la nature, et que cette exécution rugueuse lui paroissoit applicable aux terrains seulement, il demanda, en désignant les personnages, si ces masses blanches représentoient des terrains ; à quoi on lui répondit que c'étoient des Autrichiens.

Alors, dit-il, en montrant les nuages du ciel, ceci doit aussi représenter des Autrichiens.

Ce n'étoit qu'une malicieuse critique, et d'ailleurs Horace Vernet qui étoit un fort habile peintre, savoit fort bien qu'on ne pouvoit obtenir la grande intensité de la lumière qu'avec des empâtements excessifs.

Les tableaux de la période que j'ai signalée plus haut seront toujours recherchés des véritables amateurs.

Pour la seconde manière, je ne veux en rien dire, étant reconnoissant des plaisirs que me donnèrent ses premiers tableaux.

TROYON.

Troyon est aussi un disciple de Decamps. Jusqu'à l'âge de trente-cinq ans il appliqua à ses œuvres de paysagiste les découvertes du maître; mais il le fit avec pesanteur. Sa peinture avoit ce je ne sais quoi d'engorgé que l'on signale chez les êtres qui se développent tard. Ces ciels étoient lourds et moutonneux, ses arbres patauds, sa coloration, quoique bonne, étoit commune; son dessin ne s'affirmoit pas et restoit comme taillé à coups de hâche; enfin, toutes ces brutalités pittoresques sembloient lui donner, parmi ses contemporains, une place secondaire.

Mais un jour, ce peintre fit un ingénieux emploi de ses facultés : de paysagiste il devint animalier, et ses lourdeurs se transformèrent en rusticités pleines de charme.

Ce n'est pas un poëte, mais c'est un vrai peintre dans toute l'acception du mot. Il est plantureux par tous les pores, sa touche est grasse et pleine de sève, tout en lui dénote la santé, on ne rêve pas dans les pays qu'il représente, mais on y respire un air fortifiant, on y hume la vie, et sur ces bons gros terrains herbeux, couché près de ces bœufs puissants on mangeroit volontiers de ce bon pain de ménage enfariné.

Cette transposition le rend paysagiste de premier ordre; il devient souple et même délicat dans ses fonds. De ces ciels moutonneux descendent des troupeaux véritables, et de ces arbres un peu bœufs, sortent des taureaux mugissants.

Ciels et arbres semblent soulagés par cet enfantement; les nuages courent légers dans l'espace, et les feuillages, débarrassés de leur

fardeau, prennent leurs ébats dans l'air......

Le soleil paroît à son tour pour égayer des gris trop plombés et chanter la délivrance (1).

(1) On m'accuse d'être injuste pour Cuyp; je dois dire que je le juge sur ses tableaux du Louvre qui, au dire des connoisseurs, sont inférieurs à la moyenne de ses œuvres.

P. Potter semble partager les mêmes désavantages.

Je voudrois, pour établir une comparaison entre ces talents et ceux de notre peintre, les connoître dans leur force comme dans leur faiblesse : c'est ce que je ne puis faire, mais ce que je puis dire, c'est que je préfère de beaucoup les bons morceaux de Troyon aux Cuyp et aux P. Potter qui sont dans notre galerie.

L'administration des Beaux-Arts continue sans doute ses traditions animalières, en plaçant dans la galerie du Luxembourg un mauvais Troyon.

DIAZ.

Celui-là est vraiment peintre, vraiment doué, tout étayé qu'il est par le maître, il reste original. Sa coloration fine, forte, diamantée, lui appartient; il a un style qui lui est propre. Sa touche est libre et sensible; il a trouvé, on peut le dire, ces dessous de bois zébrés de soleil, inconnus avant lui dans le bagage de la peinture. On n'a jamais mieux rendu l'arbre dans ses écorces; ses figurines, lorsqu'elles ne dépassent pas la hauteur d'un doigt, sont charmantes.

Cet artiste est très-intéressant à étudier en

ce qu'il résume plusieurs influences modernes; il voulut satisfaire les amateurs en peignant des figures. Il voulut ou fut dans la triste nécessité de se plier aux exigences des courtiers, ce qui donna à la plus forte partie de son butin une apparence commerciale.

Comme tous les hommes, Diaz attacha peu d'importance à ce qu'il créoit avec facilité et ne donnoit tous ses soins qu'aux choses contraires à son organisation.

Il s'aida beaucoup de Decamps pour ses petits tableaux de figures, tout en restant personnel. Ce mélange de copie et d'originalité donna de ravissantes fantaisies. Plus tard, il abandonna ses petites turqueries pour élever son style et demanda des forces à Prudhon.

Artiste de race, il rend ce qu'il aborde attachant, sympathique, on sent ses efforts, on pousse, on aide, c'est dire qu'on n'est pas complétement satisfait.

Mais voici la campagne, les bois; le génie de notre peintre se réveille, il ne voit plus que les frais ombrages, les caprices d'une lumière qui

diamante la forêt, que de richesses! C'est comme dans un rêve. Il ramasse, il ramasse, de l'or, des perles, et ces beaux bouleaux, tout d'argent, il ne les oublie pas; il rapporte tous ces trésors. Dans son bonheur, il oublie Decamps, il oublie Prudhon, et se laisse aller à son amour, à son entraînement; sans s'en apercevoir, il devient original. C'est par ma foi bien heureux pour lui, et aussi bien agréable pour nous.

Cet artiste devra sa célébrité future à ses dessous de bois qui ont le style Diaz.

DES PEINTRES QUE JE N'AIME PAS.

On sera, j'en suis certain, très-surpris dans un siècle ou deux, de l'immense différence de nos artistes actuels avec les peintres de la révolution française, de la grandeur de ces derniers comparés à la petitesse de ceux de nos jours. On sera, dis-je, étonné des résultats donnés par des appétits de gloire, par ces désirs de doter le pays de grandes œuvres, par cet amour de l'art avant tout, auquel succède l'amour du gain et un art purement mercantil où l'émulation, pour mieux faire, est remplacée par la rage de mieux vendre, où la solidarité du mérite est remplacée par la solidarité commerciale.

J'ai dit qu'il y avoit des réputations surfaites par des gens de métier, qui se servent de mauvais peintres, comme les courtisanes s'encadrent de laidrons pour faire valoir leurs charmes équivoques.

C'est le même motif qui fait que ces artistes choisissent toujours deux ou trois prétendus talents, qui servent de repoussoirs pour faire valoir leurs infimes productions.

Vous entendez parfois des exclamations comme celles-ci : Oh! adorable Ignace! oh! sublime Nicodème! oh! divin Pancrace! parce que ces fervents admirateurs sont bien persuadés qu'Ignace est imbécile, que Nicodème est fou, et que Pancrace est stupide; mais que, vantés par eux, l'acheteur, c'est-à-dire le dieu de ces messieurs, établira, grâce à leur stratagème, une comparaison entre Ignace et Croutasson, et que ce parallèle sera tout à l'avantage de Croutasson.

Vous remarquerez encore, que jamais vous n'entendez ces mêmes éclats admiratifs pour des talents incontestables. Decamps et bien d'autres disparoissent du tapis, pourquoi! Ah! c'est que

Decamps met de suite Croutasson à son plan, et que Croutasson n'aime pas la place qu'il mérite.

Revenons maintenant à cette ligne de séparation qui marque, selon moi, les dernières lueurs de l'art français, art éminemment intelligent et poétique; art causeur, art éloquent qui entraîne dans le domaine de la pensée; art lettré qui, tout en restant français, s'augmente des échos des beautés traditionnelles; art de salon, qui recevoit l'aristocratie de l'intelligence; art proscrit aujourd'hui par la plèbe qui a tout envahi et qui repousse violemment, brutalement la noblesse artistique.

Decamps, ce vrai maître moderne, fut, et est encore très-combattu par une multitude qui vit des miettes de sa table. Cabat, si naïf et si poëte à ses débuts, fut très-troublé; Marilhat, comme le daim blessé, devoit mourir. Au reste, c'est l'histoire de tous les temps. Léonard de Vinci est expatrié par l'envie; Michel-Ange et Raphaël ne peuvent résister que défendus, qu'ils sont, par la puissance des papes; Poussin fuit la ja-

lousie des peintres médiocres; Lesueur, pour les mêmes causes, se retire chez les Chartreux; Molière, autre grand peintre à sa façon, n'auroit jamais pu résister à ses détracteurs sans l'appui que lui donnoit Louis XIV.

Tous ces grands esprits producteurs succombent sous les intrigues des impuissants lorsqu'ils ne sont pas défendus par des forces redoutables.

Je voulois ne parler que de ce que j'aime, mais l'envie a donné une si grande importance à certains noms, que je ne puis me dispenser d'en parler.

Je n'admets pas la critique dans l'art, parce que les véritables artistes donnent toujours ce qu'ils peuvent donner; il est donc inutile de leur demander plus qu'ils ne donnent, il est donc cruel de frapper ceux qui font tout pour nous plaire.

Oui, la critique est odieuse, il faudroit la rayer du bagage artistique, et j'avoue qu'il m'est bien pénible de descendre jusqu'à elle; si

je le fais, ce n'est pas pour blâmer tel ou tel peintre, mais bien pour dévoiler telles ou telles manœuvres. Si la honteuse spéculation, unie à l'envie, n'avoient pas exalté des talents infimes, je serois bienveillant là où je suis sévère ; mais cette indulgence n'est plus possible aujourd'hui que l'art est sérieusement compromis ; il faut, lorsque l'édifice est menacé, prendre des moyens francs, énergiques, pour trancher, pour séparer ; attendre plus longtemps, c'est vouloir tout perdre, ou rester avec le remords de n'avoir rien fait pour sauver.

Croyez qu'il est peu agréable de manger d'un plat que l'on déteste, ou de regarder ce qui vous fait horreur. Vous qui me lisez, vous n'avez pas été sans rencontrer de ces malheureux mutilés qui étalent leurs plaies ; vous regardez, puis, vous détournez votre vue ; mais votre impression a été si pénible, que vous croyez qu'une seconde inspection diminuera votre dégoût et, de regard en regard, entraîné par le vertige de l'horrible, vous restez comme cloué devant votre épouvante.

Voilà comme certaines peintures m'affectent, vous voyez que pour en parler il faut que je me fasse violence; aussi j'espère que ma bonne volonté plaidera en ma faveur et me fera pardonner mes colères.

Je ne sais pas être tiède en fait d'art. Je m'enflamme à la vue de ce qui me paroît beau et cherche à rendre à celui qui a su me charmer une partie du bonheur que j'en ai reçu; et, par une disposition singulière, dont je m'applaudis, je ne vois pas ce qui me sembleroit laid; j'en ai comme le flair; un coin de toile, une signature mise d'une certaine façon, encore moins, car je crois avoir l'instinct d'un chien pour la mauvaise peinture, elle m'indispose et me fait hurler avant de paroître, et si, comme dans cette circonstance, je suis forcé de regarder ce qui m'est antipathique, tout ce que j'ai en moi se hérisse, et je n'ai plus que la volonté de fuir.

Aussi n'ai-je qu'un désir, c'est d'en finir de suite.

MONSIEUR *Courbet*

Il n'avoit rien de ce qui fait un maître, mais [il] avoit beaucoup de ce qui laisse un homme dans [le]s rangs inférieurs, cependant il étoit loin d'être [m]édiocre.

Courageux comme la fourmi, il apportoit à [c]e qu'il produisoit les ressources qu'il pouvoit [p]ercevoir de la nature et des anciens maîtres. [Il] avoit aussi grossi son butin des richesses co[lo]ratives empruntées à Decamps et demandoit [en]core au hasard, à l'insistance, ce que son in[te]lligence ténébreuse lui refusoit. Mendiant in[te]llectuel, il liardoit avec ses ressources et avoit

cette économie sordide, inséparable de la pauvreté de moyens, mais qui, avec le temps, donne un petit avoir.

Son succès, quoique illégitime, fut très-grand parmi ses nombreux confrères. Les élèves peintres, qui voyoient dans ses peintures la nature comme ils la voyoient eux-mêmes, l'acclamèrent. Les peintres qui jugèrent ses insuffisances le prônèrent volontiers. Les critiques, qui ne vivent que de discussions, tartinèrent à bouche que veux-tu ; et de toutes ces pièces et morceaux on fabriqua un faux grand homme.

Le pauvre ou le riche diable se prit au sérieux ; il crut ses indécisions inutiles, enhardi par les applaudissements, il voulut peindre d'abondance et l'on vit alors des tartines peintes répondre à des tartines écrites ; et l'on vit aussi que lorsque ce fétiche s'avouoit il n'avouoit pas grand'chose.

Je puis écrire ce que je pense sans porter atteinte à la réputation de ce paysagiste. Aujourd'hui il est garanti par la spéculation, ses tableaux sont des valeurs cotées, les possesseurs

ont intérêt à les maintenir à leur prix ou à les augmenter, si cela leur est possible, et malheureusement rien ne leur est impossible.

Je sors d'une exposition qui précède une vente, et là, j'ai revu un tableau de ce trop fameux peintre; c'est, au dire de ses admirateurs, son chef-d'œuvre. Eh bien! j'affirme que ce qui devroit être le feuillage de ses arbres ressemble à une tige de botte de gendarme clouée sur une planche. Il me semble que lorsqu'on est paysagiste on doit, par état, aimer la verdure et non la *noirdure;* il n'y a vraiment, dans le tableau dont je parle, que des terrains à peu près bien et des figures détestables, ce qui n'empêchera pas cette toile (grâce aux raisons que j'explique plus haut) de monter à un prix élevé.

Toujours comme la fourmi, un coin lui suffit, tandis que l'étendue le trouble; il lui faut un grès, quelques broussailles, et le voilà content. Il copie, il gratte, il recopie, et finit par faire une chose assez remarquable.

Il fut incohérent, ses chemins inextricables vous entraînent dans des cambouis désagréa-

bles, ses troncs d'arbres sont niaisement dessinés, ils sont *bébêtes*; son feuillage, lorsqu'il ne s'affirme pas, représente un amas de tessons de bouteilles, et, lorsqu'il est plus exprimé, il devient lourd et se perce de trous réguliers comme ceux de nos écumoirs. Pour ma part, je n'ai, pour me réjouir devant ces toiles, que des personnages et des animaux qui me rappellent mes joujoux enfantins.

Ses conceptions laissoient le spectateur, et parfois l'auteur, dans le doute; car, on raconte cette petite anecdote :

Un jour l'encadreur de ce peintre ne savoit comment placer le piton du cadre qui faisoit valoir une adorable étude composée d'un terrain et d'un ciel; mais le terrain étoit grisâtre, le ciel étoit verdâtre; qu'est-ce qui est le ciel, quest-ce qui est le terrain? Terrible embarras; il fit cependant son choix. Le maître arrive, qui fut pris d'un fou rire, car l'encadreur s'étoit trompé

On alloit changer le piton, lorsqu'un amateur survint, qui fut, lui, émerveillé de la solidité des

terrains et de la transparence du ciel ; il fit des offres d'achat... devant la question de vente si importante, tout fléchit ; le piton resta, et chacun fut satisfait.

Il y a dans ce talent beaucoup à dire, beaucoup à rire, et peu pour admirer, et l'on peut dire encore que des efforts inouïs de ce talent incomplet sont sorties quelques curieuses études (1).

(1) Je n'aime pas la stérilité dans l'art : elle m'indispose comme l'insuffisance de la voix chez le chanteur. Cela ne m'empêche pas de reconnoître dans ce portraitiste du paysage une grande honnêteté. Sa servitude me touche et me gêne en même temps, car s'identifier avec de pareilles œuvres, c'est partager l'esclavage de celui qui les produit.
L'art étant une délectation, ne doit rien comporter de pénible.

MONSIEUR ****.

On sollicitoit la voix d'un de nos célèbres compositeurs pour la réception de je ne sais quel musicien à l'Académie, et aux qualités du candidat que l'on faisoit valoir on ajoutoit celle d'être un bon enfant. — Diable, diable! répondit notre maëstro; mais Cadet-Roussel aussi étoit un bon enfant, et je ne me rappelle pas qu'il ait jamais sollicité son admission à l'Institut.

C'est ce qu'on dit du peintre dont je m'occupe.

Ceux qui le connoissent disent qu'il est bien bon enfant. Si j'en juge par le même tableau

qu'il reproduit depuis trente ans, il est évident que cela dénote une grande égalité d'humeur; mais aussi cette qualité de bon enfant vient, sans doute, d'une complète insensibilité. Comment, cet homme, pendant trente ans et plus, badigeonne de sales éponges de cuisine qu'il nous donne pour des arbres, et cela sans sourciller, sans mouvements d'impatience; pas le moindre coup de pied dans ses vilaines éponges. Quoi! pendant trente ans, toujours ce même fromage à la pie, qui, d'après les initiés, représente un radieux soleil levant, et cela sans se dégoûter du fromage à la pie. Est-il possible qu'un homme, ayant des yeux, ayant des nerfs, fabrique, pendant trente années, d'affreuses poupées, mal habillées à la grecque et célébrant avec leurs têtes de carton, leurs membres de carton, sur des harpes de carton toutes les toiles d'araignées de la nature et cela sans bondir, sans jeter ses toiles au feu..... Mais, direz-vous, il est si bon enfant, qu'il ne se fâche jamais..... C'est possible, mais il fâche les autres, et pour ma part je bondis pour lui.

Au reste, c'est bien un de nos supplices modernes d'entendre prôner des tartines qui vous exaspèrent.

Vous regardez tristement un barbouillage gris et lourd et vous entendez :

— Quelle profondeur! quelle finesse! quelle coloration! — Vous êtes scandalisé par de gros arbres qui semblent recouverts de housses formées de vieux et mauvais tapis de billard et vous entendez dire : — Comme les feuilles sont légères, comme l'air circule bien dans ces beaux massifs de verdure..... — Verdure, ils disent verdure; on regarde, on se frotte les yeux, on cherche de la verdure et l'on ne trouve qu'un gros drap gris de prisonnier pour toute parure champêtre.....

Vous croyez peut-être que c'est fini, attendez, ou, pour mieux dire, entendez encore :

— Quel style poussinesque, comme c'est maître, et les figures, les figures, oh! ah! on ne peut rien voir de plus suave, c'est comme Raphaël, c'est comme l'antique, c'est... c'est...

ce que c'est que d'être bon enfant et d'avoir, comme on dit, un fichu talent.

Pour moi, si je veux comparer ce que fait ce peintre aux grands artistes que j'aime, je trouve que ses œuvres jurent comme pourroit le faire Grassot (1), s'il étoit enchâssé dans l'Olympe.

Je ne puis souffrir, je l'avoue, ces artistes qui usent les défroques grecques, comme les concierges usent et abusent des habits de leurs maîtres.

Si vous êtes un brave homme, et si vous ne voyez pas beaucoup plus loin que votre nez, faites-nous de simples études ; si vous êtes pauvre d'imagination, restez pauvre dans vos motifs, vous le faites parfois, et je vous applaudis dans ce rôle.

Mais quittez les lyres et les harpes d'or ; puisque vous êtes paysan, soyez franchement paysan, et cessez surtout de vous endimancher.

Ces idylles de contrebande m'agacent, quoi ! Ce monde de la boutique à cinq sous, qui a du

(1) Comique célèbre pour la grosseur démesurée de son nez.

son pour sang et du carton pour chair, me représente les brûlantes ardeurs ! Ce peintre n'a donc jamais compris que Corrége chantoit l'amour, que Titien exaltoit la volupté, que Rubens rugissoit la passion..... Pourquoi, je vous le demande, des bacchantes gelées? Est-ce pour satisfaire des besoins commerciaux? Est-ce pour contenter les velléités libidineuses de certains amateurs?

Pourquoi tous ces enfants du Ruisseau déguisés à la grecque? Ils n'en sont que plus laids. Je surmonte ma répulsion pour l'infirme, je subis, jusqu'à un certain degré, la crasse ignorance; mais si le déshérité se couronne de roses et me montre sa jovialité avec ses dents ébréchées, je cesse de le plaindre et je fuis sa laideur.

Après trente ou quarante ans de patience, il faut enfin dire à ce peintre :

Vous êtes un faux poëte, vous êtes un faux classique, vous êtes un faux réaliste, vous êtes un faux coloriste, vous êtes un faux grand peintre, et, à toutes vos faussetés, vous ajoutez

la comédie de la naïveté pour voiler votre vieille ruse.

Je voulois finir par cet artiste qui me paroît bien être ce que nous désignons du titre de paysagiste, c'est-à-dire l'impuissant à monter, qui se parque dans un rang modeste; si celui dont je parle en sort, c'est par le fait d'applaudissements immérités. On lui donne une confiance de laquelle il abuse, et nous montre de combien de marionnettes ridicules seroit peuplée la terre si les paysagistes s'étoient oubliés comme lui.

Je ne ferai cependant pas à ce talent l'honneur de lui être injuste.

Je veux le prendre comme le chirurgien prend le corps malade. Il devient mon sujet, et je poursuivrai en lui cette terrible maladie qui ronge notre art.

Les peintres emploient une expression pleine de force et de vérité en disant d'un talent qu'il EST, ou n'EST pas; rien n'est plus juste, car il faut un certain degré pour être dans le giron de l'art, lorsque le peintre y arrive il est véritablement artiste et prend sa place, place qui

sera plus ou moins élevée selon la beauté de son talent.

Celui dont je m'occupe a ce degré qui le fait accepter parmi les vrais peintres. Voyons maintenant le rang qu'il mérite.

CONCEPTION.

Sa conception est nulle, ce n'est pas une intelligence qui crée, mais simplement un certain tempérament qui copie.

CHOIX.

Incapable de faire un choix, il va à l'aventure sans trop savoir pourquoi, si ce n'est de toujours copier. C'est aussi sans savoir pourquoi qu'il peuple ses tableaux de bacchantes et de satyres.

COULEUR.

Sa couleur est décolorée, sans sève, et ressemble à ces êtres dont le sang est appauvri et qui sont frappés de chlorose ; cependant elle existe à un certain degré coloratif, mais si

pâle, si peu formée, si bien à l'état de larve, qu'on se demande si cette couleur veut vivre ou mourir.

DESSIN.

Ses silhouettes quoique justement vues sont molles, rondes et totalement dépourvues des nervures du vrai talent. Ses formes indécises, pâteuses, inexprimées, sont à la nature ce qu'est la gaîne à l'objet.

EXÉCUTION.

Son exécution, lourde, flasque, maladroite à rendre la vérité, devient d'une sûreté imperturbable pour la fabrication d'une certaine peinture commerciale, elle est enlevée avec l'aplomb que l'on remarque dans la signature de nos expéditionnaires.

Enfin, c'est bien la médiocrité sûre d'elle, régnante et acclamée par une multitude qui se sent régner par elle...

CE QUE SONT LES PAYSAGISTES.

Résumons-nous en posant franchement cette question :

Qu'est-ce que le genre paysage ?

Le genre paysage est un genre bâtard qui s'augmente parfois du reflet des genres supérieurs, mais qui, limité dans ses insuffisances, n'est qu'un amoindrissement ; si c'est un amoindrissement, alors, c'est une déchéance ; et j'affirme que si nous avons tant de paysagistes aujourd'hui, c'est que l'art est en complète décadence.

Nous pouvons donc redire encore :

La belle école romaine ne connoissoit pas ce genre dit paysage, et cependant Raphaël fait le paysage comme les paysagistes n'en feront jamais.

Au temps du Corrége on ne connoissoit pas cette division des genres, et cependant Corrége fait le paysage comme les paysagistes n'en feront jamais.

Au temps du Titien et de Véronèse on ne connoissoit pas cette spécialité, et cependant Titien et Véronèse créent des paysages comme les paysagistes n'en créeront jamais (1).

. .

(1) Certains critiques ne reconnoissent qu'une supériorité moderne : celle du paysage.

C'est beau, c'est audacieux à dire ; moi, je trouve qu'il faut être plus hanneton que critique, pour avoir cette préférence exclusive pour la verdure.

CONCLUSION.

Le petit a mangé le grand : la matière a dévoré l'esprit.....

De là notre déchéance; de là cette stérilité d'hommes supérieurs.

Il ne suffit pas d'être organisé pour produire, il faut encore l'entourage propre à la fécondation.

La pensée fut crainte et abandonnée, elle fut sans culture, et nous la vîmes dépérir rapidement; la matière et l'absence de la pensée furent encouragées et nous assistâmes à leur épanouissement.

Ce n'est pas, comme quelques-uns le pensent, un homme qui fait une époque ou glorieuse, ou infime, c'est, au contraire, une certaine disposition nationale qui forme ses hommes. La nation, selon ses besoins, choisit ses organes, elle féconde ou comprime, elle consacre ou nie; ce qu'elle consacre, EST son esprit, son être, son âme.

On a fait un trône à ce qui étoit le contraire de la pensée.

La pensée fut tuée au bénéfice de l'inexpliqué rêve de la peur qui, croyant tout sauver, fit tout mourir.

L'art devient un commerce, nos artistes travaillent pour le plus offrant et dernier enchérisseur; de là, cette condescendance aux bas instincts; de là ces innombrables Vénus maquillées; de là, ce crapuleux réalisme; de là, cet art imbécile qui lutte de précision avec la photographie; de là aussi, cet art sans virilité, qui permet aux femmes de prendre rang parmi nos artistes.

Aussi que dire de ces peintres bornés qui,

ne pouvant rien atteindre, rien comprendre, déclassent tout, et appellent leur crétinisme génie, leur stérilité abondance, leur niaiserie esprit, et qui, ne comprenant pas nos beaux maîtres, les nient, et croient que leur nullité est un progrès dans l'art.

Ah! ne parlons pas, car on ne peut convaincre des intérêts qui ne veulent pas comprendre. Oublions... Non, n'oublions pas, pensons plutôt à ces temps glorieux trop oubliés, obtenons, si nous le pouvons, le silence avec les vivants, et causons avec les morts, morts cent fois plus vivants, que les vivants morts.....

Rappelez-vous notre point de départ qui nous dit que le plus beau est le plus inondé de lumière; celui-là est donc le plus lucide, le plus clair, le plus facile à comprendre; c'est aussi le plus fort et le meilleur guide: c'est le POUSSIN.

Sa vaste intelligence embrasse ciel et terre, esprit et matière, poésie et philosophie; il dirige tout, il ordonnance tout, et devient par ses œuvres un juste écho de l'univers.

De ce merveilleux ensemble, de ce grand légiste de la peinture, qui nous aide à comprendre, nous avons reçu cet enseignement paternel et simple qui nous rassure en donnant l'ordre à notre jugement. Guidés et rassurés par ce tuteur puissant, éclairés par sa vive lumière qui nous rend palpable ce que nous ne pouvions saisir, nous sommes comme soutenus dans un infini saisissable. Par lui nous comprenons que Titien, Claude Lorrain, Rubens, Rembrandt, Salvator-Rosa, Decamps, sont d'adorables poëtes, qui chantent, comme Virgile, Dante et Shakespeare.

C'est ce sage qui nous explique encore les vices et les égarements de la chair, et qui, de ses mains puissantes, contenant toutes les passions dans un ordre parfait, nous montre que ce qui nous semble des désordres, sont des notes basses qui s'accordent avec des notes plus élevées pour former une harmonie universelle.

C'est de notre France qu'émane cette souveraineté directrice, c'est d'elle que naît le divin Lesueur, c'est d'elle que sort la plus charmante

expression des honnêtetés de la famille, par notre aimable Greuze; c'est d'elle que sortent ces sublimes élans patriotiques qui se signent David, Gros, Géricault. C'est notre France qui dirige au nom de la tendresse, de la poésie et du dévouement. C'est de ses flancs, nous ne saurions l'oublier, que sont sortis ces grands hommes qui ont donné les plus sublimes expressions des plus nobles sentiments.

Soyons fiers, et souvenons-nous.

Et vous, jeunes gens, dans ce trouble, dans ces honteuses camaraderies, dans ces haines nées de la médiocrité, ne perdez pas courage; relevez-vous, relevez-nous! Allez en avant, frappez à coups de verge ces laideurs humaines. En avant! en avant! Vive la France dans ce qu'elle a de beau et d'honorable! En avant! en avant! reprenons notre place, soyons à la tête du glorieux; restons, par notre intelligence, le modèle des nations; que nos familles vivent dans leur morale et leur dévouement, que nos pensées vivent exprimées par des poëtes et des peintres dignes de nous, et si vous ne pouvez parve-

nir à reprendre nos dignités perdues, ayez du moins la gloire de maudire l'indigne.

Maintenant, recueillons-nous, et embrassons d'un seul regard le chemin parcouru.

Dans la trilogie du départ, Poussin devoit être le premier, car c'est évidemment le plus fort, le plus imprégné de vérité. Comme le philosophe, comme le sage il ne s'absorbe pas dans le détail, il ne se fractionne pas, et cependant il ne néglige rien ; par lui, la fraction reste à sa place, elle ne dépasse pas la limite qu'elle doit occuper, parce qu'elle appartient à un ensemble équilibré; tandis que Claude Lorrain, Titien, Rubens, Rembrandt, Watteau et d'autres encore sont des poëtes qui, plus foibles que le Sage, donnent à l'objet aimé une importance si grande, que la fraction devient un monde pour eux.

Voilà la différence du philosophe au poëte, le premier résiste à la séduction et le second s'y abandonne.

C'est cet abandon même qui rend le poëte plus sympathique que le philosophe, parce que

son entraînement est contagieux et que, d'ailleurs, son domaine étant moins vaste, il nous devient plus perceptible.

Mais il ne faut pas croire que le philosophe, plus contenu, n'atteindroit pas le développement passionné du poëte; détrompez-vous, il seroit non-seulement son égal, mais il ajouteroit encore un infini de passion que l'amoureux de la fraction ne sauroit atteindre.

Nous admirons, sans trop les comprendre, ces grands esprits qui planent sur le monde, et nous les quittons volontiers pour partager les amours, plus compréhensibles, des poëtes.

La passion la plus chantée, est celle de l'amour.

Raphaël, Corrége, Titien, Rubens, Watteau, et notre aimé Prudhon, n'ont chanté que l'amour.

Je vous cite les plus saillants, mais, si vous voulez bien voir ce que je vous signale, vous verrez que c'est toujours le même thème, plus ou moins bien célébré.

Les philosophes seuls échappent à cet entraînement des sens.

Michel-Ange et le Poussin nous en donnent la preuve. Cependant vous trouvez en eux ce même amour, mais il n'est pas envahissant ; il prend sa place et son but, et devient moral par sa grandeur même.

L'amour et la lumière ne font qu'un. Vous pouvez juger de la valeur d'une œuvre par son degré d'amour ou de lumière.

L'amour est ce qui donne la vie, la lumière est la vie même.

Le sentiment de la vie donne le talent, plus une œuvre a de vie, plus elle a de valeur artistique.

Plus l'œuvre contient d'amour, plus son mérite est élevé.

Et je répète encore que, par son degré de lumière, vous aurez son degré de mérite. Ne croyez jamais aux peintures ternes, ne croyez jamais aux peintures noires, ne croyez jamais aux tableaux gris, ne croyez jamais aux tableaux déshérités de soleil.

Fuyez la laideur, mais fuyez encore plus le froid, ce diagnostic de la mort.

Les femmes, qui sont nos *maîtres*, en fait de sentiment, pardonnent tout, si ce n'est la froideur.

Nous pouvons dire que Poussin possède la lumière ; il en dispose comme d'un astre soumis à sa puissance. Tandis que Claude Lorrain, amoureux et captivé, célèbre cette lumière comme l'amant exalte sa maîtresse. Titien, plus juvénile, dompte et violente celle qu'il aime, et, comme toujours, est le plus payé de retour.

Cette maîtresse, si adorée, paroît avoir (du moins dans ceux qui l'aiment) ses phases de naissance, de développement et de décroissance ; elle émane du Poussin, est adolescente avec Claude, maîtresse soumise pour Titien, et devient, avec Rubens, prodigue et fastueuse ; puis, acclamée, célébrée, chantée par ces braves Hollandais qui lui font cortége, elle veut bien leur jeter ses largesses...

Parmi nous, elle rayonne et enflamme les peintres de notre révolution française ; mais bientôt elle s'éloigne, les nuages courent, ils

s'amoncèlent et voilent cette fête, cette délectation, cette divinité.....

Nous n'avons plus ces ciels radieux d'autrefois, les immensités du Poussin sont cachées par des obscurités, les espaces lumineux du Claude sont voilés par les brumes de la Flandre, et les ardeurs de Venise sont calmées par les enfants du vrai nord.

Mais voici que vers le soir, cette lumière reparoît à l'horizon, elle écarte les nuages qu'elle éclaire; tout pétille, tout s'anime, c'est le soleil qui se montre un instant pour disparoître bientôt sous la ligne du couchant... Hélas! c'est notre Decamps trop tôt couché... Quelques lueurs encore... et puis... plus rien

Aux richesses étincelantes succèdent le gris... le froid... tout s'éteint... tout s'endort... Allons, enveloppons-nous, remontons tristement le sentier que l'on distingue à peine.

Un autre monde prend possession de cette terre pleine d'ombre; l'insaisissable voltige et semble flétrir l'air... Montons toujours... je n'entends plus que des notes plaintives... Les

ramiers de ma demeure ont placé leurs têtes sous leurs ailes... et... là-bas, au loin, des chapelets lumineux dessinent la grande cité, je devrois dire des chaînes de feu... Je m'arrête, je me retiens, car je voudrois crier au ciel, à la plaine, à la montagne, un mot qu'on ne peut dire sans danger : ce mot souleva nos pères, ce mot fut notre religion, ce mot étoit le soleil de l'intelligence, ce mot a cessé de luire. . . . et moi aussi je veux dormir.

FIN.

जपद्दाठ

TABLE DES MATIÈRES

	PAGES
Le Peintre peut et doit écrire	1
Du Paysage	17
Nicolas Poussin	23
Enseignement sur la manière de peindre du Poussin	37
Ce qui fait un Maître	47
Claude Clorrain	55
Enseignement sur la manière de peindre de Claude Lorrain	63
Le Titien	69

	PAGES
Enseignement sur la manière de peindre du Titien...............	73
Conclusion de la première partie...............	81
Les ancêtres du paysage flamand : Rubens, Rembrandt...............	83
Ruisdaël, Hobbéma, Huysmans et Cuyp........	89
Réflexions...............	95
Enseignement sur la manière de peindre des peintres flamands et hollandais...............	101
Savator Rosa, qui est une grande exception....	115
Réflexions sur Salvator Rosa...............	119
Enseignement sur la manière de peindre de Salvator Rosa...............	127
Du Paysage moderne...............	131
Decamps...............	141
Pourquoi Decamps est un maître...............	161
Cabat...............	173
Réflexions sur ce peintre...............	181
Marilhat...............	187
Dupré (Jules)...............	191
Troyon...............	195
Diaz...............	199
Des Peintres que je n'aime pas...............	203
Monsieur Trois Étoiles...............	209
Monsieur Quatre Étoiles...............	215
Ce que sont les paysagistes...............	223
Conclusion dernière...............	225

www.ingramcontent.com/pod-product-compliance
Lightning Source LLC
Chambersburg PA
CBHW071526220526
45469CB00003B/665